Blind Date mit zwei

Unbekannten

100 neue Mathe-Rätsel

燒腦謎題 100 道，活絡思路，
提升開放性與靈活性！

兩個陌生人的
盲目約會

by **Holger Dambeck**

霍格爾・丹貝克 ———— 著

王榮輝 ———— 譯

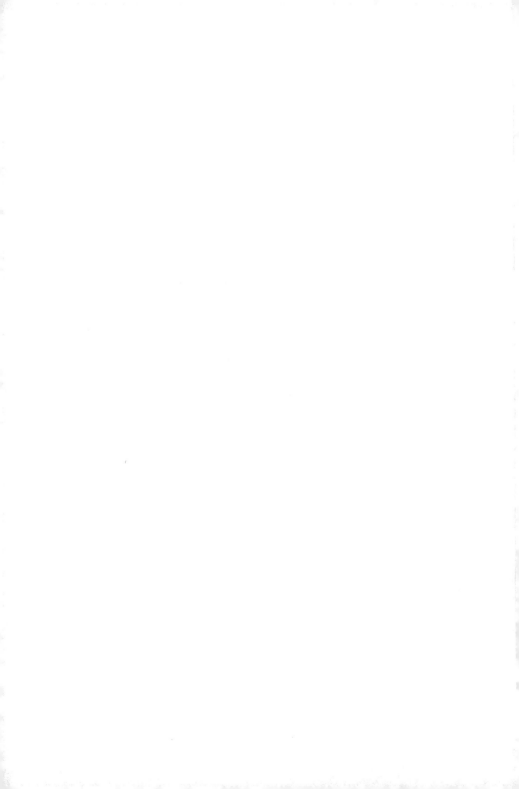

目錄

剪紙和切蛋糕 | 解題小撇步

尋找超級數字 | 數字難題

騙子與矮人 | 邏輯難題

點、線、圓｜幾何難題

巧妙地分配│可能性與機率

重量、船隻、狗 | 物理學難題

十一個真正的挑戰 │ 重磅難題

前言
Vorwort

　　六年前，我在網路版《明鏡週刊》(*Der Spiegel*)網站上發表了第一道「每週謎題」。那道題目是關於如何利用一個 4 分鐘和一個 7 分鐘的沙漏，計算出正好 9 分鐘的時間，把麵條煮到「al dente」(義大利語，意即「彈牙」)的狀態！這可是一道經典謎題。

　　從那時起，每個星期我都會推出一道有趣的數學難題，迄今已累積了三百多道題目！讀者們對於解題的高昂興致，令我受寵若驚(當然也是我所樂見的)。五萬次的點擊數可謂家常便飯，有時一道謎題甚至還能達到超過十萬次的點擊數。除此以外，我經常會收到讀者們的電子郵件，只要題目有些微疏漏或錯誤，都會有好心的讀者幫我揪出來。每一次我都得把題目陳述得更為精確，或是為解答增添補充說明。

　　被揪出錯誤當然會令我感到懊惱與不悅，但轉個念頭想想，這也不失為某種好的徵兆，畢竟沒有人是完美的。重要的

是，在尋找答案的過程中，我們一步步更靠近正確的真相。就算是專業的數學家，有時也難免會忽略沿途掉落的一、兩塊石頭，所幸還有其他數學家能為他們指出這一點。有時我們會繞了遠路才抵達目的地，換言之，我們用更複雜的方式解出了答案。這種情況同樣會發生在數學家身上，他們最一開始找到的解答，通常都不是最絕妙精確的解答。

語言的精確度，一直是我必須一再克服的難題。我的胸中有兩顆心在跳動：一顆是記者的心，另一顆是數學家的心。身為記者，我希望能盡量將題目陳述得簡短明瞭、容易理解，避免使用冗長的句子，並且最好不要使用專業術語。然而這種敘述方式無法套用到所有的數學題目上，這也是為何我會不時收到來自讀者的建議。

我得在數學的解題語言與通俗的陳述方式之間找出折衷點，讓艱澀的謎題變得比較有趣，也讓數學門外漢更容易理解題目。

讀者們對於解題有多麼投入，從下列兩個例子可見一斑。

第一個例子是在空盪盪的西洋棋棋盤擺上五個皇后，條件是至少有一個皇后能在一步棋之內佔領棋盤上任何一個空格（見本書第 66 題）。

我提出了兩種不同的解題方法，一方面也邀請讀者，若發現其他解答還請不吝與我分享。

結果我收到了幾十封電子郵件，大家提供了各種解答方式，為數驚人。其中兩個解答可參見右頁上方的附圖：

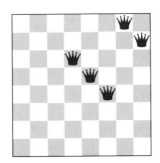

有三位讀者甚至編寫了一套程式，用來找出所有可能的解答。他們不約而同得出了「共有 4860 種解法」的結論。

另一道謎題也引發了廣大的迴響：讀者得用 6 條相連的直線，一氣呵成地將 16 個排列成正方形的點串連起來（見本書第53 題）。

我提出了三種不同的串連方式，並邀請讀者與我分享他們找到的答案。各式各樣的答案（參見下圖）同樣如雪片般飛進我的信箱。

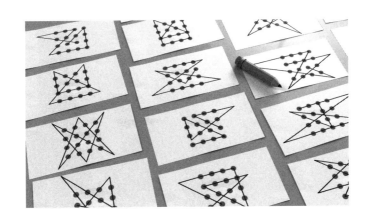

我不確定除了這些串連方式，是否還有其他可能的解答。對數學家來說，查明這個問題或許會是一項有趣的任務。當然，我們也能透過電腦程式來算出所有可能的串連方式。在我看來，這個謎題似乎比皇后謎題來得困難。

無論如何，現在輪到你上場了！在這本書中，你將遇見關於邏輯、幾何和組合數學的一百道謎題。萬一你被某道難題卡住，請不要太快就放棄了。不妨暫時把它擱到一邊，先去解決另一道謎題。也許到了隔天，靈光一現，你就會想出絕妙的解題方法。

祝解謎愉快！

霍格爾·丹貝克

德國漢堡，2021 年 1 月 10 日

黃金、歐元和零錢

熱身謎題

從幾何圖形到數字謎題，各種經典數學題應有盡有。為了不把大家嚇跑，我們還是從耳熟能詳的謎題開始吧！

習題
Aufgaben

1. 如何量出六公升的水？

人生有些事只要「差不多」就可以，但很多事還是非得「準確」不可，正如以下這個題目。

你需要剛好 6 公升的水，可是你手邊沒有任何量杯。幸好水龍頭旁有兩個桶子，大桶的容量剛好 9 公升，小桶的容量剛好 4 公升。你有足夠的水，要裝幾次都可以，最後用不到的水再拿去澆花就好了。

所以你該如何準確地量出 6 公升的水呢？

2. 百分比與百分比

一位農夫剛採收了一批水果，他想要把它們曬乾。

他將 100 公斤的水果全部鋪在一張巨大的墊子上，接下來的工作就交給太陽來完成。一開始，水分的佔比為 99%。幾天過後，水分的佔比下降為 98%。

請問這時水果的重量（包含水分）有多重？

3. 如何把黃金搬回家？

黃金閃閃發亮，價值連城。每到聖誕節，這戶有錢人家都會互相贈送黃金做成的禮物，例如純金的燭台或老虎的雕像。

今年聖誕節，很久沒回家的小兒子收到了一堆黃金禮物，全部加起來有 9 公噸重。只知道每件禮物的重量都不超過 1 公噸，但不知道確切的重量。假期結束後，小兒子打算把禮物全都帶走。但是停車場不夠大，只能停得下一輛載重限 3 公噸的小貨車。

如果要把所有黃金載走，至少需要幾輛小貨車？

4. 八兔賽跑

　　有 8 隻兔子參加同一場賽跑比賽。為了不傷感情,大家盤算著如何讓每隻兔子都能贏過其他隻兔子至少一次;換句話說,就是在比賽中比其他隻兔子更早抵達終點。

　　最簡單的方法,也許是讓 8 隻兔子一起賽跑 8 次,然後每次都由不同隻兔子勝出。不過,還有更「精簡」的方法嗎?

　　最少只要進行幾場比賽,就能讓 8 隻兔子都贏過其他隻兔子至少一次呢?

　　提示:要贏過別隻兔子,不一定非得拿到第一名,只要名次排在其他隻兔子前面就行了。

5. 少掉的歐元去哪了？

你擅長算錢嗎？幫這三位客人與服務生把帳算清楚吧！

三名常客一同前往他們最喜歡的餐廳用餐，總共吃了 30 歐元的餐點。他們每人身上都只有一張 10 歐元的鈔票，於是結帳時付了 30 歐元，並向服務生表示：「下次再補給小費！」接著便離開了餐廳。

過了不久，老闆問服務生那三名常客在哪，說他們之前多付了 5 歐元，要服務生退還給他們。服務生聽了趕緊追出餐廳，幸運地在街角追上了那三位客人。但 5 歐元要怎麼平分給三個人呢？服務生想了想，決定還給每個客人 1 歐元，自己留下 2 歐元當作小費。

如此一來，每個客人都付了 9 歐元，總共 27 歐元。如果加上服務生保留的 2 歐元，總數為 29 歐元。

問題來了：這三位客人原本明明付了 30 歐元，少掉的 1 歐元究竟去哪了呢？

6. 充當零錢的藍石與紅石

硬幣很重，而且老是在我們需要的時候剛好少一個。

財政部長認為減少硬幣的種類，有助於提高人們對貨幣改革的接受度，於是決定改以有色石頭替換零錢，且僅提供兩種不同顏色的石頭：紅石的幣值為 70 歐分；藍石的幣值為 1 歐元，即 100 歐分。

問題來了：如果我們去櫃檯付帳時只能使用紅石與藍石，我們所能支付的最小金額是多少呢？

7. 裁切的金字塔

倚若你喜歡極致的對稱，你肯定會喜歡「柏拉圖立體」。柏拉圖立體又稱凸正多面體，每個面都是大小相同的正多邊形，而每個頂點都連接了同樣數目的邊，例如正六面體（立方體）和正十二面體。

這道題目是關於最簡單的柏拉圖立體——正四面體——由四個正三角形構成，就像一座小金字塔。我們從這個正四面體的四個角各裁下一個小正四面體，其邊長正好是原始正四面體邊長的一半。裁切過後，正四面體中心出現了一個正八面體，由八個正三角形構成（見下圖深色部分）。

請問這個正八面體的體積是原始正四面體的幾分之幾？

提示：請試著不要用任何複雜的公式來解這道謎題！

22

8. 公平分配九個酒桶

「三兄弟爭遺產」是一道經典的數學難題，但若要分配的東西是駱駝，問題恐怕就會變得相當棘手，畢竟活生生的動物是無法分割的。誰會想要三分之一隻駱駝呢？

還好，我們在這裡要分的是葡萄酒。三兄弟繼承了九桶葡萄酒。令人氣惱的是，這九個酒桶裡裝的酒居然不一樣多！第一個酒桶裡裝有 1 升的酒，第二個酒桶裡裝有 2 升的酒、第三個酒桶裡裝有 3 升的酒，以此類推，直到第九個酒桶裡裝有 9 升的酒。

兄弟三人堅持要分得相同數量的酒桶與相同分量的葡萄酒，但是在分配的過程中，又不能夠把葡萄酒注入其他的酒桶或容器中。

他們真有可能平均分配酒桶和葡萄酒嗎？該如何分配？

9. 模稜兩可的號碼

　　某間公司舉辦抽獎活動，每項獎品都有一組四位數號碼。從數字 0000 到 9999，總共有一萬組不同的號碼。

　　然而工作人員發現，如果把印有 9999 的籤顛倒過來，就會變成 6666。除了 6 與 9 以外，還有兩個數字可能會在旋轉 180 度之後被看作重複的數字，那就是 0 與 8，例如 0808 可能會被看成 8080。

　　為了避免在抽獎時發生糾紛，工作人員打算剔除所有可能搞混的數字組合。可以確定的是，如果籤號包含一個或多個 1、2、3、4、5、7，就不會出現上述情況。人們會知道該如何正確判讀籤上的數字。

　　請問，工作人員至少得從一萬組號碼中剔除多少組籤號？

10. 瘋狂的時鐘

　　有個喜歡惡作劇的傢伙,把掛鐘的時針(短針)與分針(長針)相互對調,導致這個鐘的指針會出現某些正常時鐘不會出現的相對位置。

　　在 12 點整的時候,兩根指針都指向 12 的位置,因此看不出指針被對調。到了 12 點 30 分,情況就不同了:此時短針會正好指向 6,長針則會落在 12 與 1 之間。正常的時鐘不可能出現這樣的指針位置,因為當短針指示為整點(6 點鐘),長針卻落在整點過後的幾分鐘。

　　問題來了:從中午 12 點到下午 1 點的這段時間裡,這個指針被對調的時鐘會出現多少次「正常」的時間呢?

　　提示:時鐘顯示的時間不必與實際時間相符,中午 12 點的情況則不必計入。

11. 多餘的拼圖

請用下列四塊拼圖拼成一個正方形。

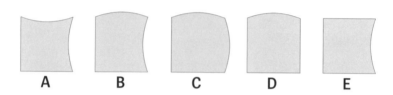

看起來簡單，拼起來可沒那麼容易。因為在這五塊拼圖中，你只需要其中的四塊。

哪一塊拼圖是多餘的呢？

12. 死板的湯姆

湯姆的閱讀方式有點異於常人，不過他很清楚自己何時可以把一整本書讀完。他每天固定閱讀同樣多的頁數，從第一天直到讀完這本書的那一天，每日的閱讀進度總是非常規律。

湯姆從某個星期日開始閱讀一本 342 頁的小說。到了第二個星期日，有人打電話找湯姆，打斷他讀小說。他稍微算了一下，從早上到現在正好讀了 20 頁。

請問湯姆這天還會再讀幾頁呢？

答案
Lösungen

1. 如何量出六公升的水？

這一題的解法有很多種，其中一種包含了七個步驟，請參閱以下表格。

不論中間經歷多少步驟，重點在於完成倒數第二個步驟後，得讓 4 公升的水桶中剩下 1 公升的水。接著就能把 9 公升水桶裝滿水，然後把水倒入 4 公升的水桶。由於小桶僅剩 3 公升的容量，大桶中就會剩下 6 公升的水。

表格中的數字代表每個步驟的水桶裝填量（以公升計）：

	大桶（9 公升）	小桶（4 公升）
原本桶中的水	9	0
步驟一	5	4
步驟二	5	0
步驟三	1	4
步驟四	1	0
步驟五	0	1
步驟六	9	1
步驟七	6	4

2. 百分比與百分比

答案或許令人難以置信，但整批水果確實只剩 50 公斤重！

在原本的 100 公斤中，水分佔了 99%，乾物質佔了 1%，因此乾物質的重量為 1 公斤。

曬太陽後，水分減少了，可是乾物質沒有改變。

如果水分的佔比降到 98%，那麼那 1 公斤的乾物質相當於總重量的 2%。如果 2% 是 1 公斤，那麼 100% 就是 50 公斤。這就是正確解答。

3. 如何把黃金搬回家？

四輛小貨車就能把所有黃金搬回家。

三輛小貨車尚不足以載運所有的禮物。舉例來說，這裡可能有 10 個分別為 900 公斤重的雕像。如果只有三輛小貨車，其中一輛勢必得裝載 4 個雕像，重量加起來會高達 3600 公斤。一輛小貨車最多只能載重 3 公噸（300 公斤），這樣就超重了。

那麼，為何四輛小貨車就能完成載運工作？

我們可以先在第一輛小貨車裝滿黃金，讓載重至少有 2 公噸，但不超過 3 公噸。因為沒有任何一件禮物的重量超過 1 公噸，所以這個方法絕對可行。

接著把剩下的黃金裝到第二和第三輛小貨車上，同樣一直裝到載重至少 2 公噸，但不超過 3 公噸的狀態。

這時已有至少 6 公噸的黃金被裝上貨車，剩下的黃金總重最多也只有 3 公噸，所以第四輛小貨車一定可以載得動。

4. 八兔賽跑

乍看之下，這道題目似乎令人望而生畏，畢竟越過終點線時會出現 8×7×6×5×4×3×2×1 = 40320 種不同的情況。

然而仔細想一想，很快就能豁然開朗：其實只要兩場賽跑就夠了！在第二場賽跑中，8 隻兔子越過終點線的順序只需要與第一場賽跑的結果完全相反即可。

5. 少掉的歐元去哪了？

歐元根本沒有少，而是計算的方式有誤！

我們不能夠將 2 歐元的小費與客人付的 27 歐元相加，而是應該將它從中減去，如此一來就能得出餐廳櫃檯實際收取的總額為 27 − 2 = 25 歐元。事實上，我們只能用服務生還給三位客人的那 3 歐元去加上 27 歐元，就能得出正好 30 歐元的總數。

6. 充當零錢的藍石與紅石

有人會認為答案是 70 歐分，可是這個答案並不正確。到櫃檯付帳，意味著我們可以收取有色石頭作為找零。如此一來，

就算是支付小於 70 歐分的金額也沒問題。

　　在這樣的情況下，我們可以支付的最小金額為 10 歐分。我們可以付給對方 3 顆紅石（$3 \times 70 = 210$），並找回 2 顆藍石（$2 \times 100 = 200$）。

7. 裁切的金字塔

　　這個正八面體的體積佔原始正四面體的 $\frac{1}{2}$。

　　我們已知原始的正四面體被裁切出 4 個小正四面體，若能分別求出大小正四面體的體積比例，就能得出這道題目的答案。已知大正四面體的邊長為小正四面體的 2 倍，且兩者的所有角度皆一致，那麼前者的體積會是後者的 $2 \times 2 \times 2 = 8$ 倍。

　　我們可以使用「體積 ＝ c×長×寬×高」這項公式來計算物體的體積；其中 c 是常數，取決於物體的形狀。若把該物體的尺寸在三個維度上都增為 2 倍，可得出以下等式：

$$c× 長 ×2× 寬 ×2× 高 ×2$$
$$=（c× 長 × 寬 × 高）×8 = 體積 ×8$$

　　由此可知，小正四面體的體積為大正四面體的 $\frac{1}{8}$。正八面體的體積等於大正四面體減去 4 個小正四面體，即 $1 - 4 \times \frac{1}{8} = \frac{1}{2}$，剛好是大正四面體的一半。

8. 公平分配九個酒桶

九個酒桶裡共有 1 + 2 + 3 + … + 9 = 45 升的葡萄酒，為了公平起見，每人必須獲得三個酒桶和 15 升酒。但是他們有辦法平均分配嗎？

最滿的三個酒桶分別裝了 7、8、9 升的酒，必須平均分給三兄弟。因為要是有人獲得其中兩桶，肯定會超過 15 升。

我們先列出以下假設：

老大分得 9 升的酒桶，這時他還缺少兩個酒桶與 6 升酒。
老二分得 8 升的酒桶；這時他還缺少兩個酒桶與 7 升酒。
老三分得 7 升的酒桶；這時他還缺少兩個酒桶與 8 升酒。

剩下的六個酒桶分別裝著 1、2、3、4、5、6 升的酒。對於老三（缺 8 升酒）來說，可以有 2 + 6 升或 3 + 5 升兩種選擇，我們便可藉此推算出老大和老二的葡萄酒分配方式（見下表）。無論如何，我們都能找出公平分配的方法！

	老大	老二	老三
分配方式一	9 + 1 + 5	8 + 3 + 4	7 + 2 + 6
分配方式二	9 + 2 + 4	8 + 1 + 6	7 + 3 + 5

9. 模稜兩可的號碼

至少必須剔除 240 組號碼。

我們知道，只要組合中含有數字 1、2、3、4、5、7 的其中一個，就不至於發生判讀混淆的情形。這意味著得要剔除只有 0、6、8、9 這幾個數字的組合，共有 4×4×4×4 = 256 組。

事實上，我們不必把這 256 組數字全都剔除，例如 8008 與 6009 大可以保留，因為就算轉過來顛倒著看，這兩組數字也不會改變。相反地，像是 6006 就必須剔除，因為它可能會被看成 9009。

所以我們現在要找出即使上下顛倒也不會改變，也就是旋轉對稱的數字組合。

我們首先觀察這些號碼的第二位數和第三位數——第二位數必須與倒置的第三位數相符。以下為四種可能的組合：

00　88
69　96

這項規則同樣適用於第一位數與第四位數——第一位數必須與倒置的第四位數相符。以下為四種可能的組合：

00　88
69　96

根據上述，我們得出 4×4 = 16 種組合，包括：

0000	0690	0880	0960
6009	6699	6889	6969
8008	8698	8888	8968
9006	9696	9886	9966

在必須剔除的 256 組數字中，以上這 16 組數字可以繼續保留，所以必須剔除的號碼最少為 256 – 16 = 240 組。

10. 瘋狂的時鐘

從中午 12 點到下午 1 點的這段時間裡，長針只會從 12 移動到 1，這相當於正常鐘錶的 5 分鐘。另一方面，短針則會繞行完整的一圈。每當短針經過 1 不久後，這個時鐘就有機會出現一次看似正常的時間（也就是長短針出現在正常的位置）；以此類推，直到經過 11 之後，總共有十一次機會。到了下午 1 點，短針就會指向 12，長針則會指向 1，而這是正常時鐘不會出現的指針位置。

所以這個指針被對調的時鐘會出現十一次正常的時間。

11. 多餘的拼圖

拼圖 B 是多餘的。你只需要拼圖 A、C、D 與 E，就能輕鬆拼出一個正方形。

除了實際拼湊，我們還可以透過一個巧妙的檢驗方法，找出多餘的那塊拼圖。

每塊拼圖都有略呈弧形的邊緣，有些向內凹，有些向外凸。要使拼圖完整拼湊在一起，凹凸處的數量必須彼此吻合。如果拼圖的弧形邊緣向外凸（下圖左），就記為 +1；如果邊緣向內凹（下圖右），就記為 -1。

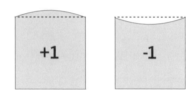

接著，將這種記算方式套用到五塊拼圖上。拼圖 A 有兩個內凹的弧邊，因此記為 -2。拼圖 B 有一邊內凹、一邊外凸，加總起來為 0。其他的拼圖依此類推。

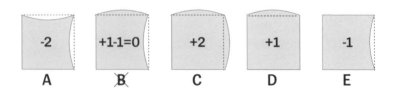

　　若想拼出一個正方形，那麼所用的四塊拼圖邊緣總和必須為 0。由此可以看出 B 是多餘的拼圖，因為要是捨棄其他任何一片拼圖，邊緣的總和就無法為 0。

　　那麼，這四塊拼圖有多少種可能的拼湊方式？

　　拼圖 D 與 E 都具有三個平整的邊，所以這兩塊拼圖必須相鄰，拼湊的方式有 D 在左、E 在右，或 D 在右、E 在左這兩種方法。不論拼圖 D 與 E 是哪種拼法，拼圖 A 與 C 都只有一種相應的拼法，因此這個正方形拼圖只有兩種可行的拼湊方式！

12. 死板的湯姆

　　湯姆這天還會再讀 18 頁。

　　假設湯姆每日閱讀 s 頁，花了 t 日才讀完 342 頁的小說，可得出 $t \times s = 342$，而自然數 t 與 s 必然是 342 的因數。此外，我們知道 t 至少為 8（他閱讀這本小說已到了第 8 天），且 s 至

少為 20（他在第二個星期日已閱讀了 20 頁）。

問題是，該如何找出 t 與 s 呢？

我們可以列出 342 的所有因數，分別是：1、2、3、6、9、18、19、38、57、114、171、342。

因為 s 至少為 20，只有 38、57、114 或 171 才能列入考量範圍。可是 57、114 與 171 都不可能，不然湯姆勢必會在 6、3 或甚至 2 天內就讀完小說。根據題目所述，他至少花了 8 天的時間。這樣看來，s 唯一符合的數字只有 38，而 t 的相應數字為 9。

既然湯姆在第二個星期日已經閱讀了 20 頁，他在這天還會再讀 38 − 20 = 18 頁。

剪紙和切蛋糕

解題小撇步

　　最漂亮的數學難題往往會有個簡短到令人讚嘆的解答，解答的背後則往往隱藏了某個小竅門。現在，我們需要你的創造力來解開難題！

13. 沒有被選上的數字

在一場同學會上，數學老師作為神祕嘉賓突然現身，給學生們帶來了一道看似無解的難題。

老師說：「我想測試一下大家的記憶力。每個人都可以參與這個遊戲，但不能做筆記，也不許相互合作，唯一可以使用的工具就是你們每個人自己的大腦。我會從 1 到 100 之中選出九十九個數字，並且隨機唸出來，每隔十秒就會唸一個新的數字。把所選的數字全都唸完後，請你們告訴我，哪一個數字沒有被唸出來。」

有什麼方法可以找出那個沒有被選上的數字？

提示：基本上，除了記憶藝術家以外，沒人能夠在隨機的順序下記住九十九個數字。假設這個班上並無這號人物，同學會的所有參與者都只有一般人的記憶力。

14. 數字魔術

魔術師打算施展神奇的數字魔術,他要求兩名觀眾各自選擇一個大於 0 的數字,更準確地說,是各選一個一位數的正整數。我們姑且將這兩個數字記為 A 與 B。接著,兩名觀眾得用這兩個數字組成如下的一組六位數:

ABABAB

兩名觀眾將這組數字寫在一大張紙上向其他觀眾展示,而且不能讓魔術師看到那些數字。

結果這位魔術師宣稱:「這組數字可以被 7 整除!」

現場觀眾全都驚呆了,因為魔術師說得沒錯。

這只是魔術師碰巧矇到的嗎?或是 A 與 B 的這種組合必定會得出這樣的結果?如果是真的,理由為何?

15. 如何拆分正方形？

請將一個正方形拆分成 n 個較小的正方形。拆解後的正方形不一定得要同樣大小，但有個條件，那就是 n 必須是偶數自然數。

這題的解答不只一個，請找出符合條件的所有數字 n。

16. 硬幣把戲

上百名數學家來到某座城市參加數學研討會。晚上，他們相約去酒吧放鬆一下。

酒保好奇這些數學家究竟多有聰明，於是給這群客人出了一道難題：「我這有 10 枚硬幣，請把它們分別放入三個塑膠杯，每個杯裡都得有奇數個硬幣。」

數學家們陷入沉思。接著，其中一位開口說道：「這太容易了！可是我不會透露我的答案。」

另一位數學家則說：「不，這根本是不可能的任務。這道題無解！」

究竟誰才是對的呢？

17. 裁得妙

有一張四邊形的紙，請將它裁成六張，條件是只能筆直地裁剪兩次，而且不得將紙張彎曲或折疊。此外，在第二次裁剪時，不得重新排列或堆疊紙張。

你辦得到嗎？

18. 專業大掃除

妮娜與馬蒂亞斯住在一棟小別墅裡。每到星期六，他們就得打掃房子、露台和草坪。

他們有一台吸塵器、一台割草機和一台高壓清洗機。使用吸塵器清理屋內所有房間需 30 分鐘，修剪草坪需 30 分鐘，使用高壓清洗機清潔露台上的瓷磚同樣需 30 分鐘。每台機器都需要至少一人操作。

兩人於上午 11 點開始大掃除，請問最快幾點可以掃完呢？

19. 方形牧場

一個正方形牧場上有九匹馬，這些馬彼此不合，於是牧場主人決定用圍籬將他們隔開。

最簡單的方法是將牧場分成九塊小正方形區域，但牧場主人打算只用兩個正方形的圍籬，就將這群動物分隔開來。

這兩個圍籬的大小沒有限制，但有另外的條件：從上方俯瞰時，圍籬必須看起來呈正方形，而且每匹馬必須待在牠們原本所在的位置（見上圖）。

牧場主人是怎麼隔開這九匹馬的？

提示：每一匹馬所需的面積不必非得一樣大。此外，從上方俯瞰時，這兩個由圍籬構成的正方形可以相互接觸或重疊。

20. 烤盤上的秩序

有一塊非常紮實的蛋糕，表面有許多花紋和線條。糕點師可以沿著這些線條，將蛋糕切成小正方形，依照客人想要的大小分售。

現在這個蛋糕已經被切走了好幾塊，呈現不規則的形狀。若以表面的線條來計算，剛好剩下 64 小塊正方形（見下圖），可以構成一個 8×8 塊的大正方形。

問題來了：你有辦法將剩下的這塊大蛋糕一分為二，拼湊成一個大正方形嗎？

提示：你只能沿著表面的線條切分蛋糕，但可以切成不規則的拐角形狀。無論你怎麼切、切出來的大小如何，都只能將這塊大蛋糕分成兩部分。

21. 用鍊子付帳

有一位徒步旅行者想要在山區的小木屋投宿至少一晚，最多不超過七晚。但是他尚未決定接下來的旅程，所以無法確定會住幾晚。

小木屋的老闆接受旅行者的投宿，但他要求每天都要預付當晚的住宿費用：「每晚 50 歐元，不過很抱歉，我們這裡不能夠刷卡。」

旅行者答道：「我身上沒帶任何現金，可以用白銀來支付住宿費用嗎？」他拿出一條由七個銀環所組成的銀鍊，這條鍊子並非封閉的環形項鍊，而是有頭和尾的直鍊。

老闆答應道：「那我就每天向你收取一個銀環。為了儘量不去破壞這條鍊子，你應該只剪開一個銀環就好。」

旅行者在這家小木屋總共住了七天，並且每天都用鍊子的其中一個銀環預先支付當晚的住宿費用。

他是如何辦到的呢？

22. 魔術方陣

　　魔術方陣有許多版本，有時由數字構成，有時是字母，有時則是顏色。一般說來，如果每一個橫排或直列的數字總和都是一樣的，這個數字方陣就會變成魔術方陣。

4	7	2	13	6	1
18	21	16	27	20	15
15	18	13	24	17	12
21	24	19	30	23	18
24	27	22	33	26	21
27	30	25	36	29	24

　　然而這道謎題的情況稍有不同（見上圖），例如最上方那一排數字的總和就小於第二排數字的總和。儘管如此，這個方陣還是施展了不可思議的魔術。當你按順序執行以下指令，就會發生不可思議的神奇魔術！

　　步驟一：從方陣中選擇任一數字，並將它圈起來（例如上圖圈選的數字為 27）。

　　步驟二：劃掉與所選數字同橫排及同直列的其他所有數字。

　　步驟三：從沒有被圈選或劃掉的數字中再次圈選任一數

字，然後再次劃掉其同橫排及同直列的其他所有數字。

步驟四：重複上述的步驟，直到所有的數字都被圈選或劃掉為止。

最後步驟：將所有被圈選的數字相加。

無論你選擇哪些數字，它們的總和是否都是一樣的呢？若真如此，這個總和是多少？為什麼每次的總和都會相同？

23. 歪掉的兔子

兔子飼養協會的主席請人做了一塊新桌布,並在桌布的正中央印上了一個可愛的兔子。沒想到對方印歪了,把兔子印在桌布的邊緣。

還好,主席的女兒十分擅長縫紉,可以將桌布剪開再縫回去。雖然不會留下特別顯眼的痕跡,但剪開重新縫合的部分還是越少越好。

請問,要想將兔子圖案縫合於桌布的正中央,至少得把桌布剪成幾塊?

答案
Lösungen

13. 沒有被選上的數字

解題訣竅在於，將老師唸的數字全部加起來。

由於老師每隔十秒才會唸一個數字，學生可以利用心算把數字一一加總，時間上應該綽綽有餘。

如果把 1 到 100 全都唸過一次，總和為 50 × 101 = 5050。由於老師只挑了其中的九十九個數字，只要將 5050 減去這九十九個數字的加總，就能知道少了哪一個數字。

順道一提，「50 × 101 = 5050」這條公式出自著名的數學家高斯（Carl Friedrich Gauß），他在九歲時便算出這條公式，令他的老師留下了深刻的印象。他在加總數字時耍了一點小技巧，將一百個數字兩兩配對，寫下 1 + 100、2 + 99、3 + 98、4 + 97 … 50 + 51，然後便得出了 101 × 50 的公式。

14. 數字魔術

只要 A 和 B 為任何非 0 的數字，都能套用這一招。

我們可以將六位數 ABABAB 寫做下列方程式：

10101 × 10 × A + 10101 × B = 10101 × （10A + B）

由於 10101 可被 7 整除，ABABAB 同樣可被 7 整除。

15. 如何拆分正方形？

只要 n 是大於等於 4 的所有偶數自然數皆能成立。

當 n = 4 時，我們只要把正方形分成四等分即可。

當 n > 4 時又該如何處理呢？

下圖示範了 n = 12 的解答。

我們將大正方形的邊長除以 n 的一半，亦即除以 6，則每一邊可得 6 個小正方形。將其中兩側邊相加可得 11 個小正方形，其餘的小正方形集合成一個中型正方形，即可得出指定的 n = 12 個正方形（見上圖）。

這道題目的通解如下：當 n = 2k，將大正方形的邊長 L 除以 k，每邊可得 k 個小正方形，相鄰的兩邊則有 2k − 1 個小正方形。其餘的小正方形集合起來，可形成另一個中等的正方形，那麼在這個大正方形內，就有 2k − 1 + 1 = n 個正方形。

16. 硬幣把戲

這題的解法不只一個,都需要發揮一些創意。

如果要把 10 枚硬幣分別放入並排的三個杯子裡,那當然無解。若是先在一個杯子裡放入偶數枚硬幣,在另外兩個杯子裡放入奇數枚硬幣呢?三個杯子裡分別裝有 2 枚、3 枚、5 枚硬幣。然後將裝有 3 枚硬幣的杯子疊入裝有 2 枚硬幣的杯子之中,如此一來在下面的杯子裡就有 2 + 3 = 5 個硬幣。換言之,這個杯子裡同樣有奇數個硬幣。(不過利用這個訣竅的前提是杯子能夠互相疊入。)

17. 裁得妙

這種裁剪方式的確可將一張四邊形的紙裁成六張,不過不適用於 A4 規格的紙張。事實上,這個四邊形必須是「凹的」,意味著這個四邊形的某個內角大於 180 度。

下圖示範如何利用兩條直線把一張四邊形的紙裁成六張。

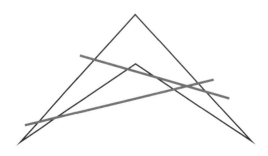

18. 專業大掃除

兩人打掃完整個房子需要 45 分鐘。

兩人得同時開始打掃，隨便怎麼分配工作都可以，例如妮娜先去修剪草坪，馬蒂亞斯先去吸地。訣竅在於 15 分鐘後，其中一人先中斷原本正在進行的工作，例如妮娜從修剪草坪換成使用高壓清洗機清洗露台。從開始掃除經過 30 分鐘後，馬蒂亞斯吸完地了，就去接手妮娜修剪到一半的草坪。再過 15 分鐘，兩人同時做完所有工作，總共花了 45 分鐘。

19. 方形牧場

不要把答案想得太複雜。

將其中一個正方形圍籬旋轉 45 度，頂點接在方形牧場的邊上。將另一個正方形圍籬置於其中，同樣將頂點與邊相接（見下圖）。

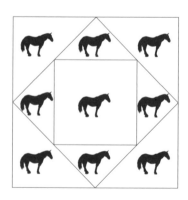

20. 烤盤上的秩序

　　只要仔細觀察，就能將這個多邊形重新拼湊成一個 8x8 的大正方形。

　　沿著下圖中的白線切割，將剩下的大蛋糕切分成兩塊不規則的小蛋糕。

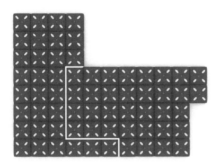

　　接著，把右邊那塊順時針旋轉 90 度，兩塊蛋糕就能完美地拼湊成一個正方形。

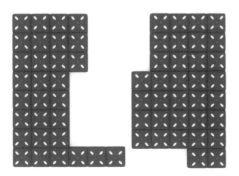

21. 用鍊子付帳

解題的訣竅，在於將鍊子上的銀環當成可以找零的工具。

旅行者剪開了第三個銀環，將整條鍊子分成了三個部分：

一個被剪開的銀環。

一條有兩個銀環相連的短鍊。

一條有四的銀環相連的長鍊。

第一天，旅行者先用被剪開的銀環支付第一晚的住宿費用。第二天，他用短鍊支付第二晚的住宿費用，同時收回第一晚付出去的銀環當成找零。第三天，他再次用被剪開的銀環支付第三晚的住宿費用。

到了第四天，旅行者把長鍊付給老闆，當作第四晚的住宿費用；老闆則歸還另外兩部分，當成找零。

至於第五、第六與第七天則是故技重施，重複第一天到第三天的方式。

22. 魔術方陣

無論怎麼選，總和始終都是 118。因為這個方陣裡的數字經過特別選擇與排列。

每一橫排最小的數字都在最右邊；比它大 1 的數字在第三

個位置（左起第三）；比它大 3 的數字在最左邊；然後是比它大 5 的數字（右起第二），依此類推。

4	7	2	13̸	6	1
1̸8	2̸1	1̸6	(27)	2̸0	1̸5
15	18	13	2̸4	17	12
21	24	19	3̸0	23	18
24	27	22	3̸3	26	21
27	30	25	3̸6	29	24

我們將最右邊的數字設為 a，該橫排的數字序列（由左至右）如下：

$$(a+3)(a+6)(a+1)(a+12)(a+5)a$$

方陣之中的六排數列全都適用此一規則，差別只在於 a 在每一排為不同的數字。

若按照步驟，一次次地圈選某個數字，並將其餘的數字劃掉，那麼在每排與每列都會正好有一個數字被圈選，一共是六個數字。這六個數字的總和就是「六個不同數值的 a 的總和」與「3 + 6 + 1 + 12 + 5 的總和」，且始終相同。

在這一題的方陣中，總和為（1 + 15 + 12 + 18 + 21 + 24）+

（3 + 6 + 1 + 12 + 5）= 91 + 27 = 118。

23. 歪掉的兔子

　　把桌布裁剪成兩塊，就已足夠將兔子縫回正中央。下圖為其中一種可行的解答。

　　解答不只一種，不過原理總是相同：只要剪下的區塊符合點對稱，接著將它旋轉 180 度再次嵌回即可。

　　此題為美國謎題專家薩姆・勞埃德（Sam Loyd）某道謎題的變化版。原題目是要剪開一面旗幟，然後重新組裝，好讓原本位於角落的大象換到旗幟的正中央；勞埃德將謎題取名為「暹羅之王的妙計」（The King of Siam's Tricks）。

尋找超級數字

數字難題

在這一章裡，有一大堆的數字等著上場。切記，到頭來我們還是得把帳算清楚的！

習題
Aufgaben

24. 雪莉的孩子幾歲？

湯姆和新鄰居雪莉閒聊時問道：「妳有幾個孩子？」

雪莉：「三個。」

湯姆：「他們幾歲了？」

雪莉：「他們的年紀的乘積是 36，年紀的總和正好與今天的日期相同。」

湯姆想了一想，開口說道：「資訊不足，我還是推算不出來。」

雪莉隨即補充：「我忘了說，最年長的那個孩子喜歡喝草莓牛奶！」

請問雪莉的三個孩子究竟是幾歲呢？

25. 瘋狂的倒轉數字

某個六位數，將其最前面的數字移到最後面之後，這個六位數變成了原本數字的三倍！

請找出所有符合以上條件的六位數。

26. 三個數字狂

1004	1000	1002
4008	6332	6663
1447	5316	3006
3141	3338	9630
阿辛姆	瑪麗亞	霍斯特

　　有三個熱愛數字的人，每逢星期日都會聚在一起分享他們對數字的熱愛。

　　阿辛姆酷愛 4 這個數字，住在隔壁市鎮的瑪麗亞卻十分厭惡這個數字。霍斯特則是酷愛 3 這個數字。

　　這個星期日，他們各自列出了一張很長的清單：

　　阿辛姆寫下所有至少出現一個 4 的四位數。
　　瑪麗亞寫下所有不含 4 的四位數。
　　霍斯特寫下所有可被 3 整除的四位數。

　　列出清單後，霍斯特表示：「我的清單最長！」
　　瑪麗亞反駁：「胡說！我的清單裡的數字最多！」
　　阿辛姆隨即說：「哈哈！當然是我的清單最長！」

　　請問他們三人誰說的才對？

27. 剩下的錢給弟弟

有一對姊妹打算出清她們共同收藏的公仔，每個公仔的售價皆為相同的歐元整數，且剛好等於公仔的數量。

姊妹倆的收益分配如下：姊姊拿 10 歐元，妹妹拿 10 歐元，然後姊姊再拿 10 歐元，妹妹再拿 10 歐元，依此類推。在姊姊最後一次拿了 10 歐元後，剩下的錢已不足 10 歐元，於是她們便把剩下的錢全送給弟弟。

請問弟弟得到了多少錢？

28. 分數問題

分數 $\dfrac{a}{b}$ 可用來表示分子 a 和分母 b 之間的比例（a 和 b 皆為整數且不等於 0）。或許你早就認識分數了，那麼你對分數的計算能力如何呢？

現有一個方程式 $\dfrac{1}{x} + \dfrac{1}{y} + \dfrac{1}{z} = 1$，其中 x、y、z 均為大於 0 的自然數，請找出此方程式的所有解。

29. 牛與馬

朋友寄來一封標題為「求助！數學！」的電子郵件，內容是她十三歲兒子的數學家庭作業，而他們對這道習題完全束手無策。

這道題目的源頭來自數學家李昂哈德·歐拉（Leonard Euler）。我很好奇，大家能夠多快解開這道難題？

以下為原始的題目文本，出自約翰·雅各布·埃伯特（Johann Jacob Ebert）所編，1821 年出版的《李昂哈德·歐拉先生的代數完全指南選》（*Auszug aus Herrn Leonard Eulers vollstandigen Anleitung zur Algebra*）。

有一位行政官員花了 1770 塔拉[1] 購買馬和牛。每匹馬 31 塔拉，每隻牛 21 塔拉，請問他總共購買了多少的馬和牛？

[1] Taler，十八世紀流通的德國銀幣。

30. 青年旅館的房間

孩子們最喜歡校外教學，可以不用做作業，偏偏住進了一間旅館，老闆是退休的數學老師，給孩子們出了道數學難題。

老闆對孩子們說：「你們正好有 41 個小朋友，我這裡剛好有這麼多張床！旅館裡的 12 個房間，有三床房、四床房和五床房，每種房型至少有一間，且四床房不只一間，三床房的數量也多於四床房或五床房。如果你們能夠算出旅館裡每個房型各有多少間，你們就能得到房間的鑰匙。」

孩子們開始交頭接耳地計算起來，幾分鐘後，他們算出了答案，而且只有一個答案。

請問這間旅館的 41 張床是如何分配至 12 個房間的呢？

31. 尋找八位數的超級數字

有些特殊的數字，除了 1 和該數自身之外沒有辦法被其他自然數整除（稱為質數）；有些能被一個或多個特定的自然數整除。

這道謎題在尋找能夠滿足以下兩個條件的八位數自然數：

所有八個數字皆不相同

該數可被 36 整除

請找出能夠同時滿足這兩個條件的最小八位數自然數。

32. 兩個陌生人的盲目約會

數字戀愛學院舉辦了一場盲目約會，男方有 x 人，女方有 y 人。已知 $x^3 - y^3 = 721$，請問男女各有多少人？

提示：人可不能被分成一半，可想而知 x 和 y 為自然數。

33. 猴子與椰子

動物管理員得把 1600 顆椰子分給 100 隻飢餓的猴子。如果每隻猴子都能分得 16 顆椰子,那會是最公平的分配方式。但管理員太忙了,他決定隨便分配,所以有的猴子可能根本分不到椰子。

你能否證明:無論如何分配,在這 100 隻猴子之中,至少會有 4 隻猴子分得一樣數目的椰子。

34. 惱人的八十一

數字 n 為自然數，且 $n^2 - 81$ 可被 100 整除。

請找出所有符合 n < 100 的自然數。

答案
Lösungen

24. 雪莉的孩子幾歲？

她的孩子分別是 2 歲、2 歲和 9 歲。

解題時可以先從我們已知的訊息開始著手：這裡一共有三個孩子，他們年紀的乘積是 36，這樣究竟會有多少種組合？我們可以製作表格，列出所有可能的年齡組合以及年齡的總和。

孩子的年齡	孩子的年齡	孩子的年齡	年齡總和
1	1	36	38
1	2	18	21
1	3	12	16
1	4	9	14
1	6	6	13
2	2	9	13
2	3	6	11
3	3	4	10

如上表所示，共有八種可能的組合。由於年齡的總和應與某個日期相同（目前尚不清楚日期為何），我們可以先將第一行組合剔除，畢竟一個月最多只有 31 天，38 已經超過了。

接下來需要一些邏輯推理：我們假設湯姆和雪莉都知道這個日期，然而湯姆卻說「資訊不足，我還是推算不出來」，所以日期只有可能是 13。若是 10、11、14、16、21 等日期，孩

子的年齡都只有唯一一組可能的解答；若日期是 13，可能的解答有兩組，這也是湯姆無法確定的原因。

另一項線索是「最年長的那個孩子喜歡喝草莓牛奶」，表示年齡最大的孩子只有一個，所以解答只有可能是 2 歲、2 歲、9 歲；如果解答為 1 歲、6 歲、6 歲，年齡最大的孩子就不只一個。

或許有人會說，就算有兩個 6 歲的孩子，其中一定有一個比較年長，不過這道題目沒有打算如此鑽牛角尖就是了。

25. 瘋狂的倒轉數字

這一題有兩個答案，分別是 142857 與 285714。這兩個數字都能滿足問題要求的條件，因為：

142857 × 3 = 428571
285714 × 3 = 857142

我們先將初始六位數分解：第一個數字為 a，在 a 之後的五位數數字為 b，則此六位數寫做 100000a + b。將 a 放到最後，倒轉而成的六位數則寫做 10b + a。

已知倒轉數字為初始數字的三倍，可得等式：

（100000a + b）× 3 = 10b + a

$$300000a + 3b = 10b + a$$

將 a 置於等號的一邊，將 b 置於另一邊來簡化等式：

$$299999a = 7b$$
$$42857a = b$$

由於 b 為五位數，所以 a 只有可能為 1 或 2（不然 b 就會超過五位數）。因此可知 b 為 42857 或 85714。

26. 三個數字狂

瑪麗亞說得對，她的清單最長。

她列出的所有四位數全都不包含 4，因此最前面的千位數只有可能是 1、2、3、5、6、7、8、9 這 8 個數字。至於百位數、十位數與個位數可以使用的有 0、1、2、3、5、6、7、8、9 這 9 個數字。這樣就能輕鬆算出瑪麗亞列出的數字總共有 8×9×9×9 = 5832 個。

這樣一來，我們馬上就能知道阿辛姆的清單有多少個數字。從 1000 到 9999 的四位數共有 9000 個。其中有 5823 個數字完全不包含 4，因此必然有 9000 – 5832 = 3168 個四位數至少包含一個 4。由此可知，阿辛姆的清單肯定比瑪麗亞的清單來得短。

從 1000 到 9999 的 9000 個四位數中，每 3 個數字就有一個能被 3 整除，因此霍斯特清單上的四位數正好就是 3000 個。

最後的結論就是：瑪麗亞所列的清單是三者之中最長的。

27. 剩下的錢給弟弟

弟弟得到了 6 歐元。

假設公仔的價格為 n，且與公仔的數量相同，那麼賣掉所有公仔的收入為 $n \times n = n^2$。我們將 n 寫成 $10a + b$（a 和 b 是自然數，且 b 是一位數），所以總收入為：

$$n^2 = (10a + b)^2$$
$$n^2 = 100a^2 + 20ab + b^2$$

姊姊和妹妹輪流拿走 10 歐元，由此可推知 n^2 除以 20 所得的餘數會介於 10-20 之間。唯有如此，姊姊才能比妹妹多得 10 歐元，而剩下不到 10 歐元的錢留給弟弟。將此推論帶入上述方程式，可知 $100a^2$ 與 $20ab$ 都能被 20 整除，所以只需要看 b^2 就能知道除以 20 後餘下多少。

現在我們看一下，哪個一位數能使 b^2 在 n^2 除以 20 後的餘數大於 10 且小於 20。

當 $b = 4$ 和 $b = 6$ 都能滿足這個條件，在這兩種情況下，b^2 除以 20 的餘數均為 16，所以弟弟得到 6 歐元。

這個答案的有趣之處在於，我們其實並不曉得賣公仔到底獲得多少錢，可能是 14^2 或 316^2。重點是，只要公仔的數量是 4 或 6 結尾，弟弟就能獲得 6 歐元。

28. 分數問題

先不考慮 x、y、z 有可能互換的情況，此題有三種不同的解答：

$$\frac{1}{3} + \frac{1}{3} + \frac{1}{3}$$

$$\frac{1}{2} + \frac{1}{3} + \frac{1}{6}$$

$$\frac{1}{2} + \frac{1}{4} + \frac{1}{4}$$

為何只有這三種可能的解答？我們仔細觀察下列等式：

$$\frac{1}{x} + \frac{1}{y} + \frac{1}{z} = 1$$

在 x、y、z 這三個自然數中，至少有一個必然小於 4。如果 x、y、z 三個數字全都大於或等於 4，那麼 $\frac{1}{x} + \frac{1}{y} + \frac{1}{z}$ 的總和頂多只有 $\frac{3}{4}$。

假設這三個自然數中最小的是 x，而 x 只有可能是 1、2 或 3。所以當 x = 1 時，$\frac{1}{x} + \frac{1}{y} + \frac{1}{z}$ 的總和必定大於 1，則此等式無解。

當 x = 2 時，數字 y 與 z 必然都得大於 2，否則 $\frac{1}{x} + \frac{1}{y} + \frac{1}{z}$

就會大於 1。且讓我們假設 y 是這三個自然數中第二小的，亦即 y 大於或等於 z。

若 y = 3，則 z = 6，因為 $\frac{1}{2} + \frac{1}{3} + \frac{1}{6} = 1$。

若 y = 4，則 z = 4，因為 $\frac{1}{2} + \frac{1}{4} + \frac{1}{4} = 1$。

若 y 大於 4，從而 z 也大於 4，就不會有解，因為 $\frac{1}{y} + \frac{1}{z}$ 會小於或等於 $\frac{2}{5}$（但 $\frac{1}{y} + \frac{1}{z}$ 的總和必須是 $\frac{1}{2}$，這樣才有可能 $\frac{1}{2} + \frac{1}{y} + \frac{1}{z} = 1$）。

當 x = 3 時，y 和 z 至少會與 x 一樣大，所以只有一個解，那就是 y = 3 和 z = 3。一旦 y 與 z 其中之一或兩者全都大於 3，那麼 $\frac{1}{x} + \frac{1}{y} + \frac{1}{z}$ 的總和就會小於 1，則此等式無解。

29. 牛與馬

這道題目有三組可能的解答，分別是：

9 匹馬與 71 隻牛

30 匹馬與 40 隻牛

51 匹馬與 9 隻牛

要如何找出這三組答案呢？許多讀者不約而同地將或許是最漂亮的解法寄來給我，謹在此致上最誠摯的謝意！我想到的解法則需幾行算式即可。

我們將馬的數量設為 x，牛的數量設為 y，可得出等式：

$$31x + 21y = 1770$$

x + y 必然能被 10 整除，因為 31x + 21y = 1770 可以被 10 整除，且 30x + 20y 也是 10 的倍數。

如果我們只買一種動物，那麼 1770 塔拉最多可買 57 匹馬或 84 隻牛，但是這兩種情況都會剩下一些錢。由此可知，動物的總數只能是 60、70 或 80。所以我們只需個別檢驗以下三種情況：

$$x + y = 60$$
$$x + y = 70$$
$$x + y = 80$$

我們將這三條等式全部換成：

$$x = 60 - y$$
$$x = 70 - y$$
$$x = 80 - y$$

將這三條等式帶入 31x + 21y = 1770，就能得出前述的三組解答。

30. 青年旅館的房間

有 8 間三床房、3 間四床房和 1 間五床房。

讀者曼弗雷德‧普克哈伯（Manfred Puckhaber）提出了非常漂亮的解法。

在全部 12 個房間裡，每房至少都會有 3 張床，如此一來只有 5 張床待分配。此外，這間旅館至少有 2 間四床房和 1 間五床房，這意味著待分配的 5 張床中的 4 張也有著落了，剩下的 1 張床只能放入某間三床房，而那個房間就會變成四床房。因此，這間旅館有 3 間四床房、1 間五床房和 8 間三床房。

31. 尋找八位數的超級數字

符合條件的最小八位數自然數為 10237896。

既然這個八位數可以被 36 整除，代表它也可以被 4 和 9 整除。此外，若此八位數的橫加數（八個數字的和）可以被 9 整除，代表該數可以被 9 整除。

如果某自然數是由 0 到 9 的十個數字組成，其橫加數為 0 + 1 + ⋯ + 9 = 45，可以被 9 整除。但我們要尋找的數字是八位數，因此我們必須從這十個數字中刪除兩個數字。

為了可以被 9 整除，我們可以選擇刪除以下五對數字（和為 9）的其中之一：

0 與 9

1 與 8

2 與 7

3 與 6

4 與 5

　　為了要尋找最小的八位數，它的第一個數字應為 1，第二個數字應為 0，其後應為 2 與 3。所以我們應該選擇刪除 4 與 5 這對數字。現在知道這個八位數會以 1023 開頭，後面接 6、7、8、9 四個數字。問題是，順序為何？

　　別忘了，這個數字還要可以被 4 整除，代表若末兩位數字要能被 4 整除。在只有 6、7、8、9 可供選擇的情況下，只有三個兩位數可被 4 整除，即 68、76 與 96。由此可推算出，我們所尋找的最小數值為 10237896。

32. 兩個陌生人的盲目約會

　　這一題有兩組解答：x 和 y 可以是 16 和 15，或是 9 和 2。

　　想要解開包含兩個未知數的等式，你需要運用一點小技巧。幸運的話，待解的未知數會變成只有一個而非兩個，問題也會看起來友善許多。

　　你還記得 $x^2 - y^2 = (x - y)(x + y)$ 這個公式嗎？

　　$x^3 - y^3$ 也能用類似的方法分解成兩個因數：

$$x^3 - y^3 = x(x^2 + xy + y^2) - y(x^2 + xy + y^2)$$
$$= (x - y)(x^2 + xy + y^2)$$
$$= 721$$

由於 x 與 y 都是自然數，所以兩個因數 x–y 與 $x^2 + xy + y^2$ 必然也是整數，且前者的數值必然較小。也就是說，唯有當 721 分解成兩個整數的乘積才有解。將 721 做質因數分解，可得以下兩種解法：

7 × 103 = 721
1 × 721 = 721

因此 x – y 必為 1 或 7，$x^2 + xy + y^2$ 則為 721 或 103。
假設 x – y = 1，代入等式 $x^2 + xy + y^2 = 721$，可得出：

$$y^2 + 2y + 1 + y^2 + y + y^2 = 721$$
$$3(y^2 + y) = 720$$
$$y^2 + y - 240 = 0$$

利用因式分解或一元二次式等方法，可解出 y 為 15 或 -16。由於 y 應為自然數，所以 y = 15。將此答案代入 x – y = 1，得出 x = 16。
假設 x – y = 7，代入等式 $x^2 + xy + y^2 = 103$，借用相同的方

法可得出 x = 9 與 y = 2。

是以 $x^3 - y^3 = 721$ 這個等式有兩組自然數解：x = 16、y = 15 和 x = 9、y = 2。

33. 猴子與椰子

這一題可以利用所謂的「抽屜原理」來解題：當物品數量多於抽屜數量，至少會有一個抽屜裡必須放進兩個物品；當物品的數量少於抽屜數量，至少會有一個抽屜少了一個物品。

我們可以試圖證明相反的情況：將 1600 顆椰子分配給 100 隻猴子，絕對不會有 4 隻猴子獲得相同數量的椰子；也就是說最多只會有 3 隻猴子分到相同數量的椰子。如果無法證明這個情況，就代表至少會有 4 隻猴子分得相同數量的椰子。

首先，我們將椰子分給 99 隻猴子：第一組的 3 隻猴子沒分到任何椰子，第二組的 3 隻猴子各獲得 1 顆椰子，第三組的 3 隻猴子各獲得 2 顆椰子，依此類推，直到第三十三組的 3 隻猴子各獲得 32 顆椰子。這時總共分配了 3×（0 + 1 + 2 + … + 32）= 1584 顆椰子。這是滿足任務條件所需的最少椰子數量，因為在這 99 隻猴子當中，沒有 4 隻猴子會得相同數量的椰子。

現在還剩下 1 隻猴子和 16 顆椰子，代表會有第四隻猴子擁有 16 顆椰子。那麼「最多只會有 3 隻猴子分到相同數量的椰子」便無法成立。

34. 惱人的八十一

滿足此題目條件的數字為 9、41、59 和 91，它們的平方分別為 81、1681、3481 和 8281。

我們可以利用平方差公式來解這一題：

$$a^2 - b^2 = (a + b)(a - b)$$
$$n^2 - 81 = (n + 9)(n - 9)$$

我們可將 $n + 9$ 與 $n - 9$ 視為 $n^2 - 81$ 的因數。既然 $n^2 - 81$ 可以被 100 整除，則 $n + 9$ 與 $n - 9$ 必須至少同時包含兩個 2 與兩個 5（因為 $2 \times 2 \times 5 \times 5 = 100$），總共四個質因數。

$n + 9$ 與 $n - 9$ 相差 18，代表若兩者之一為奇數，另一個也必為奇數。但 $n^2 - 81$ 的因數不能為奇數，否則它們的乘積也會是奇數，這樣就不能被 100 整除，故 $n + 9$ 與 $n - 9$ 必為偶數。

既然 $n + 9$ 與 $n - 9$ 必為偶數，表示一個質因數 2 已被包含在內（偶數必定是 2 的倍數），所以只要考慮另外三個質因數（一個 2 和兩個 5）。

那麼，在 $n + 9$ 與 $n - 9$ 之中，哪一個藏有質因數 5 呢？

假設 $n + 9$ 與 $n - 9$ 其中之一為 x，另一個就是 $x + 18$ 或 $x - 18$。很明顯地，若 x 是 10 的倍數，$x + 18$ 或 $x - 18$ 就不可能是 10 的倍數。所以，兩個質因數 5 必定存在於 $n + 9$ 與 $n - 9$ 其中之一，也就是 $5 \times 5 = 25$ 必定存在於 $n + 9$ 與 $n - 9$ 其中之一。

再加上前面得知 n + 9 和 n – 9 必為偶數，所以 n + 9 與 n – 9 必定為 25×2 = 50 的倍數。

現在我們知道，這兩個因數的其中之一必為 50 的倍數，另一個則為偶數。由於 n 小於 100，是以得出以下諸解：

n – 9 = 0

n – 9 = 50

n + 9 = 50

n + 9 = 100

若 n – 9 = 100，則 n = 109，超出題目的限制條件。由此可得出 n 為 9、41、59 和 91。

騙子與矮人

邏輯難題

如果不清楚到底誰說的才是真話,又該如何找出真相?歡迎光臨邏輯的國度!它不僅是數學的基礎,還提供了許多引人入勝的謎題。

習題
Aufgaben

35. 謊言、實話與病毒

有兩群人住在同一個小島上。第一群人總是說實話，我們稱之為騎士。第二群人總是說謊話，我們稱之為惡棍。我們無法光靠外表分辨出這兩個族群的人，不過我們可以問問題，並從答案推斷出他們是騎士還是惡棍。

舉個簡單的範例，如果我們問「一加一是多少」，騎士會如實地回答「二」，惡棍卻會給出錯誤的答案。

有種謎樣的病毒在島上蔓延，它的傳染速度較慢，只有部分島民染上病毒。這種病毒會讓病患改變性格；換言之，染病的騎士會變成總是說謊話，染病的惡棍則會變成總是說實話。

現在你只能問一個答案為「是」或「否」的問題，而你不知道對方是否染病。

你得問什麼問題，才能確定對方究竟是惡棍還是騎士？

36. 已婚還是單身？

這道謎題同樣出自一座奇怪的島嶼，島上的每個人要麼是說謊者，要麼總是說實話。

你正在島上觀光，行經一個空曠的廣場時，有位女性突然出現並表示：「我是已婚的說謊者。」

請問她真的結婚了嗎？她是說謊者嗎？

37. 誰戴白帽？

有三個人被判處死刑。法官打算給他們最後一次機會：「你們其中有一人戴白帽，其餘兩人戴灰帽。如果戴白帽的人向我報告，說他自己就是那個戴白帽的人，我就饒過你們所有人。但是你們不許交談。」

這三人排成一列，每個人都看不見自己戴的帽子顏色，而且都只能向前看。不過他們可以看到前面站了幾個人和戴什麼帽子。

這三人該如何挽救自己的性命？

38. 一切都是謊言嗎？

桌上有一本超厚的書，內容十分耐人尋味。這本書共有 2019 頁，每頁都只有一個句子。

第 1 頁的內容是：這本書裡有 1 個謊言。

第 2 頁的內容是：這本書裡正好有 1 個謊言。

接下來每一頁的內容都依據這個模式，寫著這本書裡正好有與該頁頁碼相同數量的謊言。

因此，第 2019 頁的內容是：這本書裡正好有 2019 個謊言。

問題來了：這本書裡是否有任何正確的陳述？如果有的話會在哪一頁？

39. 聰明的沉默修士

　　在某個地處偏遠的修道院，修士們過著中世紀般的生活。他們每個人都住單人房，房裡沒有鏡子，還立下了沉默誓言，不能用任何方式互相交談或交流。他們每天都會共進午餐，但只有院長偶爾會發表簡短的談話。

　　有一天，院長告知眾人，有一種可怕的疾病已傳入修道院多日，且至少有一名修士染病。病患在染病初期不會有任何症狀，但可以從額頭上的藍點辨識出來。只要能在病患染病的頭兩週內將其隔離，其他修士就不會被感染。

　　院長鄭重地說：「所有知道自己已經染病的修士，都必須在下一次大家共進午餐前離開修道院。」他同時強調，儘管疫情嚴峻，大家還是得遵守修道院的規矩。

　　在院長發表聲明過後的第八天，有三分之一的染病修士在午餐聚會中缺席。

　　請問這個修道院裡原本住了幾位修士？

40. 錯誤的路

島上有兩個部落，其中一個部落的人總是說實話，另一個部落的人總是說謊話。兩個部落的人從外表上看來並無不同，一般人無法從外表分辨出某人究竟是屬於說謊話部落，還是誠實部落。

你正要前往島上的城堡，但經過一個雙岔路口，不知該走哪條路才對。剛好，有個人坐在路旁，你可以向他問路。你知道他是這座島上的人，但你不曉得他是屬於哪個部落。

如果你只能問他一個「是」或「否」的問題，該怎麼問才能找到正確的路？

41. 真相大白

三個男子坐在餐館裡，他們每一個人要不是只會說謊，要不就是只會說實話。服務生想要知道他們之中有幾個說謊者，於是他問了這三名男子相同的問題：「你是說謊者，還是真理之友？」

第一個男子回答了問題，可是講話太小聲，服務生聽不見他說了什麼。

第二的男子表示：「第一個人說自己無論在什麼情況下都只會說實話。他說的是真的，而且我也只會說實話。」

第三個男子說：「我只會說實話，另外兩人才是說謊者。」

服務生聽完有些困惑。他發現自己剛剛提的問題似乎沒有太大幫助。

你可以幫他找出誰是說謊者，誰是誠實的人嗎？

42. 聰明提問

魔術師來到一座小島。島上有兩種人，一種人總是說謊話，另一種人總是說實話，但是從外表根本分辨不出來。

這位魔術師遇見一個女人，他想知道這個女人是哪一種人。他可以問她一個問題當做參考，只不過有一個條件：魔術師不能知道問題的正確答案，亦即符合事實的答案。像是「1＋1等於多少」這類顯而易見的問題就不能問。

魔術師稍微想了一會兒，隨即冷笑著說：「我知道我要問什麼了。」

你知道他要問什麼嗎？

43. 徘徊在十字路口的聖誕老人

聖誕夜即將到來，聖誕老人趕著進城發禮物。他來到一個十字路口，不知道該直行、左轉或右轉。

幸好，路口有隻貓頭鷹，聖誕老人打算向牠問路。但這裡的貓頭鷹都有些怪癖，牠們只會回答「是」或「否」，而且實話和謊話總是交替著回答。舉例來說，如果牠們先回答了正確的答案，再問下一個問題時，牠們就會撒謊，然後下下個問題才會再次回答實話。

聖誕老人趕時間，他只能問這隻貓頭鷹兩個問題。但是他不知道，這隻貓頭鷹究竟會先回答實話還是謊話。

請問聖誕老人該怎麼問，才能找出進城的正確道路？

44. 誰是小偷？

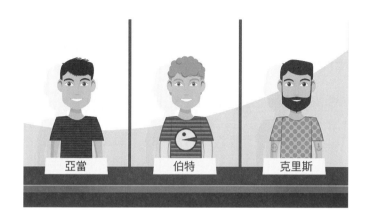

亞當　　　　伯特　　　　克里斯

　　某座島上的警察正在追查一宗眾所矚目的盜竊案：博物館裡價值不斐的黃金寶藏消失無蹤，目前尚不清楚誰是兇手。

　　警方鎖定了三名嫌疑犯，分別是亞當、伯特與克里斯。已知小偷就在這三人之中，且其中至少有一人是惡名昭彰的說謊者，也至少有一人總是說實話。

　　此外，這座島上只有惡名昭彰的說謊者與從不說謊的誠實者。小偷一定是從不說實話的說謊者，因為總是說實話的誠實島民不會犯罪。

　　這三人來到派出所後，亞當說：「我偷了黃金寶藏。」伯特則說：「亞當是對的。」克里斯看著其他兩人，一語未發。

　　不久後，負責偵辦的警官表示：「案件已經偵破！」

　　請問小偷究竟是誰呢？

45. 第五張圖片

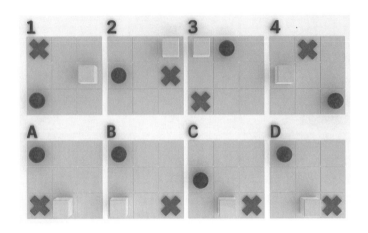

　　請觀察以上圖片。假設編號 1 到 4 的圖片包含了某種邏輯
規則,那麼,在編號 A、B、C、D 四張圖中,哪一張圖可以接
在圖 4 之後,成為該邏輯的下一張圖片?

答案
Lösungen

35. 謊言、實話與病毒

可以找出答案的問題有很多種，其中之一為：「你生病了嗎？」無論惡棍是否染病，他們都會回答「是」；反之，騎士會回答「否」。

下表列出了所有可能的回答組合：

被詢問的島民	真正的答案	給出的答案
健康的騎士	否	否
染病的騎士	是	否
健康的惡棍	否	是
染病的惡棍	是	是

36. 已婚還是單身？

這位女性是非已婚的說謊者。

如果她總是說實話，她就不會說自己是說謊者，所以她必定是說謊者。

如果她是說謊者，那麼她的陳述「我是已婚的說謊者」必然是個謊言。我們已知她是說謊者這部分並非謊言，所以「已婚」這部分是謊言。

她不一定是未婚，也有可能是離婚或喪偶，所以我們說她是非已婚的說謊者。

37. 誰戴白帽？

在這項挑戰中有兩個條件：一是這些人不許交談，二是戴白帽的人必須自己發現這件事，也只有他才能向法官報告。

如同其他的邏輯謎題，將所有可能的情況區分出來，對解題會很有幫助。

白帽會戴在誰的頭上？共有三種可能：

1）白帽戴在排在最後面的人頭上。

這時排在最後面的人會看見前面的兩人都戴著灰帽，那麼他自己戴的必然是白帽。他就可以呼喊：「我戴的是白帽。」

2）白帽戴在排在中間的人頭上。

這時排在最後面的人什麼也不會說，因為他會看見白帽就在他前面。排在中間的人會看見前面的人戴著一頂灰帽，並且從身後的人保持沉默推測出自己頭上戴的是白帽，這樣他就能向法官報告。

3）白帽戴在排在最前面的人頭上。

這時排在後面的兩人會看見排在最前面的人戴著白帽，因此他們什麼也不會說。因為身後的兩人保持沉默，排在最前面的人可推斷出那頂白色帽子就戴在自己的頭上，這樣他就能向法官報告。

38. 一切都是謊言嗎？

第 2018 頁有正確的陳述：這本書裡正好有 2018 個謊言。

這本書裡每一頁的陳述都否定了前一頁的內容，然而一本書裡不會同時有兩個不同數量的謊言，因此可推知，要麼所有陳述都是錯誤的，要麼頂多只有一個陳述是正確的。

情況一：所有陳述都是錯誤的。

如果所有陳述都是錯誤的，那麼第 2019 頁的內容「本書正好有 2019 個謊言」就會成立，也就是說這個句子不會是錯誤的。然而這與「所有陳述都是錯誤的」這項假設相抵觸，因此這項假設不成立。

情況二：只有一個陳述是正確的，其他都是錯誤的。

若這本書中有 2018 個陳述都是錯誤的，如同第 2018 頁的內容「這本書裡正好有 2018 個謊言」，代表只有第 2018 頁的陳述是正確的。

39. 聰明的沉默修士

日數恰與染病人數相同，因此必有 8 人染病，原本住在修

道院的修士則為 24 人。

為什麼呢？

因為每個修士都能看見其他修士的額頭上是否有藍點，以此推算出自己是否染病。

情況一：疫情宣布當天只有 1 名修士染病

所有未染病的修士都看見一名修士的額頭上有藍點，只是當時他們不知道自己是否同樣染病。

另一方面，染病的修士並未看見其他修士額頭上有藍點，但他知道至少有一名修士染病，所以他推論出自己就是唯一的染病者。於是午餐過後，他便離開修道院，次日用餐的人數也就少了一人。

隔天午餐時，大家發現額頭上有藍點的修士已經離開，其他人的額頭上都沒有藍點，因此可確認只有 1 名修士染病。

情況二：疫情宣布當天有 2 名修士染病

除了兩個染病的修士，其他修士都看見了兩名修士的額頭上有藍點，知道目前至少兩人染病；但他們尚不知道自己是否也受到感染。

另一方面，染病的兩名修士都只看見另一名修士的額頭上有藍點，且知道至少有一名修士染病；但他們還不知道自己也

受到感染，也不知道可能有兩人染病。

　　然而在隔天午餐時，額頭上有藍點的修士看見另一個額頭上有藍點的人竟然沒有離開，於是他們明白有兩人染病：除了對方，自己就是另一名染病者。午餐過後，兩人皆離開修道院，次日用餐的人數就少了 2 人。

情況三：疫情宣布當天有 3 名修士染病

　　除了那三名染病的修士，其他修士都看見這三人的額頭上有藍點，知道目前至少三人染病；但他們尚不知道自己是否受到感染。

　　另一方面，染病的三名修士都只看見另外兩名修士額頭上有藍點，知道至少有兩人染病。

　　在院長發表聲明過後的第二天，三名染病的修士作出以下推論：若我沒有染病，表示只有兩名染病者，他們會在疫情宣布後的第一天就知道這一點，而且不會在第二天出現在午餐聚會上（詳見前述情況第二）。但他們現在還是出現在午餐上，這只代表一件事，那就是我是第三名染病者！

　　於是第三天午餐時，用餐的人數少了 3 人。

　　以此類推，在院長發表聲明過後的第八天，用餐人數會少8 人，為原本人數的三分之一，可知這座修道院裡原本住了 24名修士。

40. 錯誤的路

你可以這樣問：「你是那些會說左邊的路通往城堡的其中一人嗎？」

假設那人回答「是」。

如果那人總是說實話，左邊的路就是正確的路。

反之，如果那人總是說謊話，表示他不會說左邊的路通往城堡，而是會說右邊的路通往城堡。但因為他說的是謊話，表示左邊的路的確能通往城堡。

假設那人回答「否」。

如果那人總是說實話，那麼右邊的路就是正確的路。

如果那人總是說謊話，表示他會說左邊的路通往城堡。但因為他說的是謊話，表示右邊的路才能通往城堡。

41. 真相大白

對於服務生的問題，說謊者與誠實的人都給了同樣的答案：「我總是說實話。」這樣看來，這個問題確實不是什麼好問題。儘管如此，我們還是有辦法釐清實際情況。

如果第一個人是說謊的人，他會說自己只說實話。

第二個人原原本本地轉述了第一個人說的話，表示他不是個說謊的人，那麼他說第一個人「說的是真的」應該也要是實話。但這樣一來，第一個人就不會是說謊的人，這跟一開始的立論互相矛盾，所以第一個人不是說謊的人，他不會說自己「說謊」，而是誠實地說自己「只會說實話」。

第三個人說前兩個人說謊，與事實相悖，因此第三個人才是說謊的人。

42. 聰明提問

魔術師從口袋裡取出一疊紙牌，從中抽出一張。他不去看那張牌，而是將牌的正面示以女子，並且問她：「這是一張 A 嗎？」

待女子回答後，他隨即將那張牌翻過來，看女子是否撒謊。

43. 徘徊在十字路口的聖誕老人

本題解答的基本概念是：無論貓頭鷹是先說實話或先說謊話，對於每個問題的回答總是相同。

假設中間這條路就是通往城裡的路，第一個問題可以問：「如果我的下一個問題是『中間這條路通往城裡嗎』，你會怎麼回答？」

因為中間這條路是通往城裡的路，所以答案會是「是」。

如果貓頭鷹一開始說謊話，牠會回答「否」，因為下一題牠會回答實話「是」。如果貓頭鷹一開始說實話，牠也會回答「否」，因為下一題牠會說謊回答「否」。

由此可知，如果貓頭鷹回答「否」，聖誕老人就可以確定中間這條路就是通往城裡的路。

相反地，如果貓頭鷹回答「是」，代表中間這條路不是通往城裡的路，那麼正確的道路不是左邊就是右邊。

在這種情況下，第二個問題可以問：「如果我的下一個問題是『向右的這條路通往城裡嗎』，你會怎麼回答？」

根據同樣的邏輯，如果答案是「否」，那麼右邊這條路就是通往城裡的路；如果答案是「是」，那麼左邊這條路就是通往城裡的路。

44. 誰是小偷？

小偷是伯特。

亞當必然是說謊者，因為誠實的島民不會犯罪，當然也不會說出亞當所說的話。

既然亞當是說謊者，他就不會是小偷，畢竟他永遠不會說實話。所以在剩下的兩人當中，有一人是誠實的島民，另一人是小偷。

伯特說「亞當是對的」，現在我們知道這句話與事實不

符，由此可知伯特也是說謊者。所以克里斯必然就是誠實的島民，因為他們三個人之中至少有一個人總是說實話。

亞當雖然是說謊者，卻不是小偷，所以伯特必然就是我們要揪出的小偷。

45. 第五張圖片

答案是圖片 D。

從圖 1 到圖 4，每張圖片上的小圖案都在九宮格上移動了位置。下圖利用指引線條標示出每個小圖案的移動路徑，幫助我們分析其移動模式。

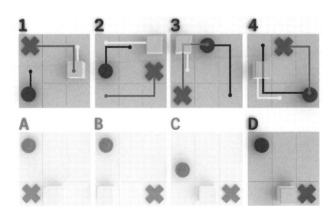

紅色叉叉的移動方式，類似西洋棋的「騎士」：先向前兩格，接著拐彎走一格，或是先向前一格，接著拐彎走兩格。我們也可以說：紅色叉叉沿著九宮格邊緣順時針方向移動，每次

前進三格。因此，在第五張圖片中，它必然會落在右下角。

黃色方形同樣沿著九宮格的邊緣移動，但是逆時針方向：在圖 1 前進一格，在圖 2 前進兩格，然後又前進一格，按照模式的話又會前進兩格。因此，在第五張圖片中，它必然會落在最下排的中間那格。

藍色圓形採順時針方向沿著九宮格的邊緣移動：先前進一格，然後兩格，然後三格，然後四格。因此，在第五張圖片中，它會落在左上角。

點、線、圓

幾何難題

　　數學被認為是抽象的藝術，不過事實並非如此。幾何學讓數學變得非常具體，透過本章謎題，你就能看清楚這一點。

習題
Aufgaben

46. 不等邊金字塔

有一張正方形的紙，紙上畫有一個三角形（下圖左深色部分），沿著三角形的邊長往上折（下圖灰色部分），就會形成一個三角椎（下圖右深色部分）。

若以深色三角形為底，這個三角錐的高（上圖右黑線）是多少？

提示：正方形的邊長為 1，深色三角形的短邊連接了正方形邊長的中點。

47. 尋找完美物件

　　這道難題已有兩百多年歷史，出題者是柏林的玩具商卡特爾（Peter Friedrich Catel）。這位機械師在 1790 年出版了一本附有插圖的商品目錄，裡頭有數百種拼圖與數學小玩具。

　　其中有一個名為「數學孔洞」的木板，板子上分別有正方形、三角形和圓形的開孔，而圓形的直徑、正方形的邊長與三角形的底邊皆相等（見上圖）。

　　卡特爾出的題目如下：解題者得構思一個三維的「物體，既能穿過這三種孔洞，同時還能完全堵塞或填滿這些孔洞」。這位玩具發明人建議解題者不妨利用麵包、軟木塞或起司切割出這個「物體」的形狀。

　　請問是否真有這樣一個物體，既能穿過這三種孔洞，還能在穿過孔洞的同時填滿這些孔洞？

48. 漂亮的方塊

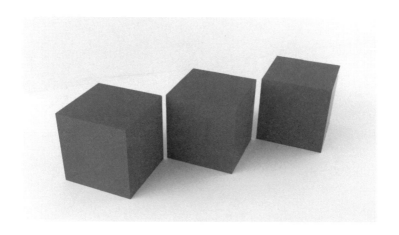

解這一題需要一點空間思考的能力。

我們要在一個立方體上切一刀,切出一個平面。請問這個切面有可能出現哪些幾何形狀?

我們知道這個切面一定可以切出正方形,下刀時只需要平行於立方體的某一面即可。

若想要切出正三角形、正五邊形和正六邊形的切面,該如何下刀呢?

49. 有孔洞的方塊

　　若要完成這一題的任務，你可能需要把自己的空間思考能力運用到極限。

　　我們得再次把一個立方體切出一個正六邊形的切面，不過這次要切的不是一個普通的立方體。該立方體內有三個橫切面為正方形的孔洞貫穿其中，而這些小正方形切面的邊長剛好是立方體邊長的三分之一（見上圖）。

　　現在，我們要在這個有孔洞的立方體上，切出一個外邊看起來是正六邊形的切面，然而這個切面的中間顯然會出現一個孔洞的切面。

　　請問這個六邊形的切面看起來究竟長什麼樣呢？

50. 滾動的歐元

你有看過歐元硬幣嗎？一歐元的硬幣上有兩個圓，金色的大圓（下圖 A）和銀色的小圓（下圖 B），兩圓的圓心相同。

拿一枚歐元硬幣，在平面上滾動一圈，如此一來 A1~A2 的距離就等於該枚硬幣的周長（見下圖）。

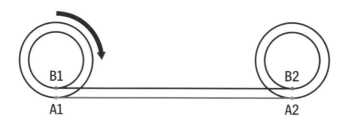

硬幣上的小圓滾動距離為 B1~B2。如圖所示，A1~A2 與 B1~B2 的長度相等。如果是這樣的話，大圓和小圓必然擁有等長的直徑，但事實卻非如此。

到底是哪裡不對勁呢？

51. 內正方形有多大？

你有沒有看過俄羅斯娃娃？大娃娃裡裝著中娃娃，中娃娃裡裝著小娃娃。此題的靈感及來自於此。

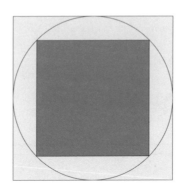

這裡有一個正方形，裡頭裝著一個大小剛好的圓形，可以卡住正方形的四個邊。這個圓形裡又有另一個大小剛好的正方形，它的四個角剛好觸及圓形的邊。為了簡單起見，且讓我們假設線的寬度為零，也就是說這些正方形的角位於圓上。

你可以算出深色內正方形的面積佔了灰色大正方形面積的幾分之幾嗎？

52. 披薩切片中的圓

如果將一大塊圓形披薩切成六等分，便會切出尖端 60 度角的「扇形」。

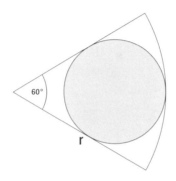

這個扇形中有一個圓，圓周正好卡在扇形的邊緣上（參見上圖）。

請問，相較於披薩的半徑 r，內圓的半徑 R 有多大？

53. 一筆十六點

　　我們來玩一個紙上繪畫遊戲：紙上有 16 個點，你必須一筆畫出 6 條直線，串連起這 16 個點。

　　條件是直線必須串起每個點至少一次，而且在畫線的過程中不能提筆重畫，要一筆完成。

　　你辦得到嗎？

54. 互相連接的六個圓

六個大小相同的圓形彼此緊密相接，每個圓的半徑長度皆為 1。將六個圓的圓心相連，可以構成一個正六邊形。

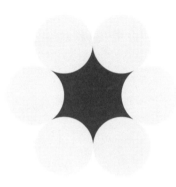

請問，上圖中的深色區域面積是多少？

55. 十棵樹排出五條線

園丁的雇主給他出了道難題，要他種十棵樹。而這十棵樹必須要排成五條直線，而且每條直線上都要有四棵樹。

園丁有辦法達成雇主的要求嗎？如何辦到？

56. 緊纏地球

數學直覺令人著迷，有些題目不需經過精密計算，我們就能猜到正確答案。在這過程中，有時是經驗助我們一臂之力，有時就只是某種感覺而已。下面這題可以測測你的數學直覺。請先憑直覺回答問題，之後再詳細分析，看看前後是否得出了相同的答案。

假設地球是一個正圓球體，表面平滑。有一條緞帶沿著赤道繞地球一圈，它和赤道一樣長，剛好 4 萬公里。

在巴西北部，有人剪斷這條緞帶，然後縫上了 1 公尺長的新緞帶。這條被加長 1 公尺的緞帶一樣環繞著地球，但重新均勻拉伸之後，這圈緞帶與地球表面出現了一段距離，而其所形成的圓的中心點依舊與地球的中心點重合。

請問加長緞帶與地球表面之間的差距有多大？

a）小於 10 公分

b）10~20 公分

c）超過 20 公分

答案
Lösungen

46. 不等邊金字塔

下圖中三角椎的高為 1/3。

我們可以利用畢氏定理計算出三角錐的高，不過還有更簡單的方法。你只需要一些小技巧，例如三角錐的體積公式：

$$體積 = \frac{1}{3} \times 底面積 \times 高$$

三角錐最大側面（下圖深色三角形）的面積為正方形面積減去灰色三角形部分，即 $1 - (\frac{1}{4} + \frac{1}{4} + \frac{1}{8}) = \frac{3}{8}$。但我們不知道它的高，所以也還不知道它的體積。

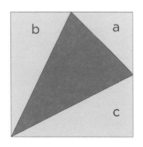

如果我們將這個椎體立於其最小側面（上圖三角形 a），就能輕鬆地計算出它的體積。

正方形的內角皆為 90 度，所以若此椎體以三角形 a 為底，三角形 b 和 c 必定垂直於三角形 a，則此三角錐的高即等於正方形的邊長。三角形 a 的面積為 $\frac{1}{8}$，高為 1，三角錐的體積為

$$\frac{1}{3} \times \frac{1}{8} \times 1 = \frac{1}{24}。$$

現在我們可以算出立於此三角錐最大側面上的高：

$$\frac{1}{24} = \frac{1}{3} \times \frac{3}{8} \times 高$$

$$高 = \frac{1}{3}$$

47. 尋找完美物件

是的，確實有這樣一個物體，既能穿過這三種孔洞，還能在穿過孔洞的同時填滿這些孔洞。那是一個寬與高完全相等且兩側傾斜的圓柱體（見下圖）。

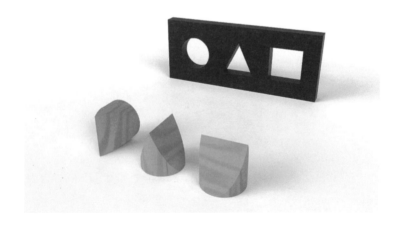

48. 漂亮的方塊

要切出正三角形和正六邊形的切面都不成問題，但切不出正五邊形。

正三角形：在三個相鄰的側面分別畫出對角線，這三條線長度相同且位於同一平面，沿著線切下去即可（見下圖左）。

正五邊形：經過巧妙地裁切，確實有可能切出五邊形的切面，只不過這個五邊形不可能是正五邊形。五邊形的每個邊一定位於立方體的不同面上。一個立方體只有六個面，由三對平行的正方形所組成，所以切出的五邊形會有兩組平行的邊，但剩下的一邊則不會有相對平行的邊（見下圖中）。

正六邊形：在立方體的每個邊上標出中間點，然後將這六個點連成一個正六邊形，一刀切下即可（見下圖右）。

49. 有孔洞的方塊

該切面的外邊是正六邊形，中央有一個六角星形的孔洞。這顆六角星的每個尖角會分別指向正六邊形每個邊的中點。

50. 滾動的歐元

這題源自一個古老的悖論，稱為「亞里斯多德之輪」（Aristotle's wheel paradox）。

硬幣上的小圓並未真正滾動了 B1~B2 的距離，至少不是以我們稱為滾動的方式，而是「滾動＋滑動」的疊加運動。真正獨立滾動的是硬幣外圈的大圓，小圓則是「被動」地一邊滾動、一邊滑動。

此悖論中提到的直徑與周長其實是一種誤導，想想硬幣的圓心就可以理解。圓心與大圓和小圓一樣，移動了 B1~B2 這段距離，但圓心根本沒有周長，代表它只有平移，而不是滾動。

51. 內正方形有多大？

內正方形的面積正好是外正方形的一半。

我們其實不必進行複雜的計算，只需以圓心為旋轉點，將內正方形旋轉 45 度即可。

如此一來，我們立即就能看出答案：內正方形是由四個直角三角形組成，外正方形則是由八個直角三角形組成。這八個三角形大小相同，因此可知外正方形是內正方形的兩倍大。

52. 披薩切片中的圓

如果在扇形上加幾條線，解這一題就會簡單得多。

畫一條線，將內角為 60 度的扇形分成兩個內角為 30 度的扇形，其長度為 r。

從下圖可見，這條線是由線段 s 與線段 R 所組成，由此可知 r = s + R。

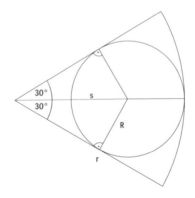

另一方面，s 為斜邊，R 為短邊，構成了一個內角為 30、60 及 90 度的直角三角形。在這樣的特殊三角形中，斜邊長度恰好是短邊的兩倍。或是以長邊為軸，在另一側畫上一個同樣的直角三角形，就會得到一個內角皆為 60 度的等邊三角形，即可看出 s = 2R。

根據目前已知條件，可得出答案如下：

$$s = 2R$$
$$r = s + R = 3R$$
$$R = \frac{1}{3}r$$

53. 一筆十六點

　　我很快就想出了一個解答。當我在網路上搜尋資料時又找到了另一個解答（見下圖）。

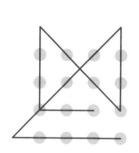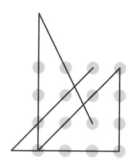

　　我收到了來自讀者的熱情回應，大家寄來了各式各樣對稱或非對稱的解法，令我又驚又喜。對數學家來說，找出所有可能的解答會是一項有趣的任務。可惜礙於有限的版面與時間，在此我只能選出幾個讓我印象深刻的有趣解法和大家分享。

　　特別感謝大方分享解答的慧黠讀者，希望大家可以腦力激盪，找出更多精采解法！

以下兩種解法經常出現變體，這六條線的位置幾乎都相同，差別僅在於起點和終點的選擇不同罷了。

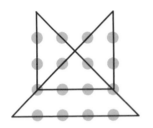

我特別欣賞以下兩種解法，因為它們和起來美觀又對稱。右邊的圖形還有一項特點，就是這十六個點的每一點都僅被一條線串聯一次。

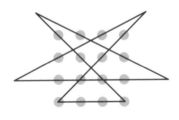
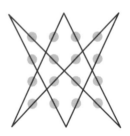

當然，符合上述「一個點僅被一條線串連一次」的解法還有很多！

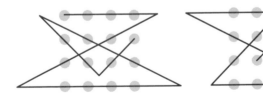

在其他解法中，至少有一個點不只一次被線串連起來。

54. 互相連接的六個圓

　　將六個圓的圓心相連，會形成一個正六邊形。深色區域的面積恰好等於正六邊形面積減去六個扇形。

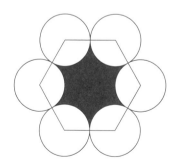

已知圓形半徑為 1，此正六邊形面積則相當於六個邊長為 2 的正三角形。利用畢氏定理（長邊 2 ＋短邊 2 ＝斜邊 2）就能輕鬆計算出此三角形的高和面積：

$$h^2 + 1^2 = 2^2$$
$$h = \sqrt{4-1} = \sqrt{3}$$
$$面積 = （2 \times \sqrt{3}）\div 2 = \sqrt{3}$$

現在已知一個正三角形的面積為 $\sqrt{3}$，這個正六邊形的面積即為 $6\sqrt{3}$。

正六邊形的內角為 120 度，代表每個扇形的面積皆為該圓面積的三分之一，因此可得出六個扇形的總面積為圓面積的兩倍，即 2π。

綜合上述，可算出深色區域的面積為 $6\sqrt{3} - 2\pi = 4.11$。

55. 十棵樹排出五條線

至少會有一種方法可以完成雇主的要求，例如右圖中所示。

在這個方法中，每棵樹得同時屬於不同的兩條直線，唯有如此才能讓十棵樹排成五條直線，且每條線上都有四棵樹。

順道一提，這道題目可能有無限多種解答，前提是將樹木置於能夠滿足以下條件的五條直線交點上：

1）沒有任何一條直線與另一條直線平行。

2）沒有任何一個點有超過兩條以上的直線相交。

若滿足以上兩項條件，這五條直線的每一條必與其他四條直線相交，因此可得出 $5 \times \dfrac{4}{2} = 10$ 個交點，而這十棵樹必立於這十個交點處。

非常感謝讀者史蒂芬·弗伊許丁格（Stefan Feuchtinger）提供本題的通解！

56. 緊纏地球

正確答案是 10-20 公分。

如果未經計算，我會猜小於 10 公分。我的想法是，人們得將 1 公尺的長度平均分配到 4 萬公里上，因此只會有非常小的

變化。

　　然而事實並非如此。如果我們利用公式 C = 2 π r 計算圓的周長，這意味著不論周長增加多少，半徑也會增加大約六分之一的長度。

　　在這一題中，周長增加了 1 公尺（100 公分），半徑就會增加 $\frac{100}{2\pi}$ = 15.9 公分。

國王、帽子、導火線

策略解題

　　輪盤、紙牌、西洋棋，想要贏得遊戲就需要好的策略，數學絕對可以幫上大忙。這一章的謎題同樣需要一些巧妙的解題策略。

習題
Aufgaben

57. 落單的羊

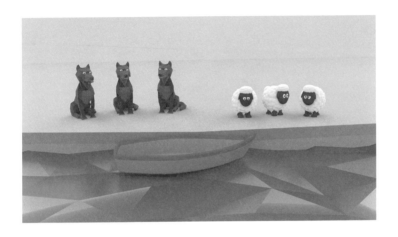

有三隻綿羊正在尋覓新的草坪，但是一條河流阻擋了牠們的去路，更麻煩的是，還有三隻狼尾隨在後。

三隻羊與三隻狼站在河邊，打算渡河到對岸。然而小船最多只載得下兩隻動物，要是羊落單淪為少數，很有可能就會變成狼的食物。

請問這六隻動物該如何輪流過河，才能讓大家都安全抵達對岸？

提示：別忘了，空的船不會自己前進，所以兩隻動物過河後必定有一隻得將小船划回原岸。

58. 逃跑的國王

　　在西洋棋棋盤上有兩個棋子，國王在右下角，敵方騎士在左上角。騎士想要除掉國王，國王當然得避免這種情況發生。

　　這兩個棋子的走法就跟正規的西洋棋一樣，國王只能移動到相鄰的一格（直、橫、斜皆可）。騎士則是 L 型移動：先向左（右）走一格，再向上（下）走兩格；或是先向左（右）走兩格，再向上（下）走一格。

　　如果騎士先走，最後結局會如何呢？

59. 如何準確獲得一百分？

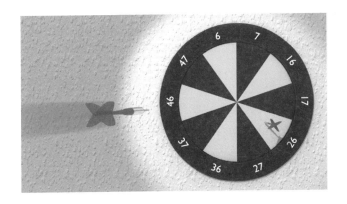

　　有一個鏢靶既無雙倍區與三倍區，也無「紅心」。靶上劃分為十個不同的得分區塊，分別為 6、7、16、17、26、27、36、37、46、47（見上圖）。

　　麥克、克里斯丁與艾拉三人打算用這個標靶來比賽，能準確獲得一百分的人獲勝。這三人都是專業級的飛鏢好手，基本上都能擲中自己瞄準的區塊。

　　麥克說：「我投擲三次就能達到一百分。」

　　克里斯丁說：「我投擲六次肯定可以。」

　　艾拉說：「我要投擲八次才能達成目標。」

　　請問以上誰說的對？

　　提示：飛鏢可重複射中同一個分數區塊，分數照算。

60. 你的帽子是什麼顏色？

在看不見頭頂的情況下猜中自己戴的帽子顏色，這道經典題型有許多不同版本，以下這個版本特別巧妙。

有五名男囚犯和五名女囚犯，他們都因為智慧犯罪而被關進監獄。現在典獄長要給他們一個機會：「只要告訴我你頭上戴的帽子的顏色，答對的人就可以假釋。」

囚犯們問：「什麼帽子？」

典獄長繼續說：「你們先以男女交錯的方式排成一列。我會發給你們每個人一頂帽子，帽子有紅色和藍色。每個人都可以看到別人的帽子，但看不見自己的。戴上帽子後，你們有一分鐘的時間觀察別人，但是不能互換位置，不能溝通，也不准打暗號。接著，每個人單獨進到我的辦公室，跟我報告你的頭上戴什麼顏色的帽子。」

典獄長又說：「挑戰開始之前，你們有五分鐘時間討論。一旦戴上帽子就不准再發出任何聲音。只有我知道你們每個人的答案，作弊的人只有死路一條。」

某個囚犯說：「這個題目太簡單了。」

有多少囚犯肯定能獲得假釋？他們又該怎麼做？

61. 哪個盒子裝什麼酒？

某個酒莊同時推出四款禮盒，每盒都有三瓶葡萄酒，但其中的葡萄酒顏色組合各不相同。

某一款禮盒只有紅酒，另一款禮盒只有白酒，第三款禮盒有兩瓶紅酒與一瓶白酒，第四款禮盒有一瓶紅酒與兩瓶白酒。

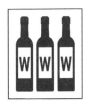 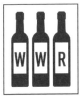 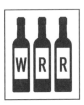 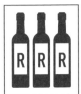

然而酒莊在上架時，不小心把禮盒的標籤貼錯了，導致四盒的內容物與標籤全都不相符。你的任務就是查出哪個盒子裡裝了什麼顏色的葡萄酒。葡萄酒的顏色只能從瓶身標籤確認，所以你無論如何都得將酒瓶從盒中取出。

要釐清四個盒子裡的內容物，最少得取出幾瓶酒？

提示：此題尋找的解答為「最小值」。

62. 點燃導火線

你有兩根導火線，兩根都能燃燒 60 分鐘。你的任務是利用這兩根導火線，測量出 15 分鐘的時長。

你該怎麼做？

你不能為了確認中心點而對折或剪斷導火線，這麼做其實也不太值得，因為導火線並不能均勻燃燒。事實上，它們的燃燒速度並不平均，唯一可以確定的是每根導火線從頭燃燒到尾正好 60 分鐘。

附帶挑戰：你能否只用一根而非兩根導火線，測量出 15 分鐘的時長？

63. 所有正方形都得消失

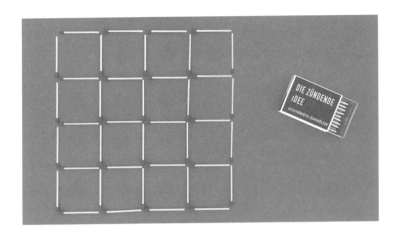

這個火柴盒問題得感謝遊戲設計師薩姆・勞埃德的巧思。

40 根火柴排成一個正方形的網格（見上圖），其中不單只有 16 個大小 1×1 的正方形，同時也構成了 1 個大小 4×4 的正方形，4 個大小 3×3 的正方形，以及 9 個大小 2×2 的正方形，全部共有 30 個正方形。

現在，請你取走一些火柴，好讓原本的網格之中再也沒有任何正方形。

你至少得移除幾根火柴？

64. 數學天才最愛的難題

數學家彼得・舒爾策（Peter Scholze）被認為是德國最偉大的數學天才，從小學便熱中於解數學難題，這一題正好是他特別喜歡的一個題目。

有隻獅子住在一片正方形的沙漠，每邊的寬度都是 10 公里。你的任務是關住這隻獅子，將牠關入一個單邊邊長最多 10 公尺的正方形柵欄內。

你可以在沙漠中設置一些新柵欄，將牠一步步逼近最後的柵欄內。但你只能在夜裡架設柵欄，因為獅子在白天會看見並吃掉你。這隻獅子有夜盲症，晚上都在睡覺，所以夜間進入沙漠很安全。

柵欄可以設置於任何地方，然而每道柵欄都只能是一直線。每晚只能設置一道柵欄，而且一旦架好就不能再移動。你在白天可以看見那隻獅子在何處，在夜裡則看不到牠。

請問你需要多少個夜晚，才能將獅子關入邊長最多 10 公尺的柵欄呢？

65. 口令！

馬克斯很想參觀「超級聰明俱樂部」，但是門衛會向訪客詢問通關密語，唯有說出正確答案的人才能進入。某天，馬克斯躲在附近偷聽門衛與訪客的對話。他聽到以下內容：

門衛：「Sechzehn（16）」
訪客：「Acht（8）。」
門衛：「歡迎光臨，這邊請！」

門衛：「Acht（8）。」
訪客：「Vier（4）。」
門衛：「歡迎光臨，這邊請！」

門衛：「Achtundzwanzig（28）。」
訪客：「Vierzehn（14）。」
門衛：「歡迎光臨，這邊請！」

這時馬克斯認為自己已經破解了通關密語，便走向門衛。

門衛：「Achtzehn（18）。」
馬克斯：「Neun（9）。」
門衛大吼：「滾，這裡沒你的份！」

請問馬克斯究竟該回答什麼，門衛才會放行？

149

66. 一個棋盤與五個皇后

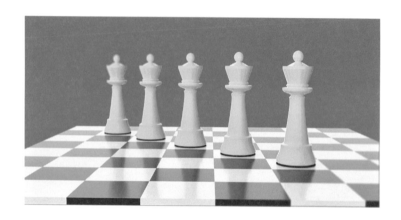

　　就算不會下西洋棋，也能解答以下這個問題。不過，你至少得知道皇后在棋盤上如何移動：它可以橫著走、直著走、斜著走，每一步皆可任意選擇一個方向，而且移動格數不限。

　　現在，你有五個皇后和一個空的西洋棋棋盤。你得將這五個皇后擺在棋盤上，而棋盤上的每一個空格都會受到至少一個皇后的威脅；換言之，無論你下一步要走到哪一格，你的皇后都能在一步棋之內佔領那個空格。

　　請問皇后的位置該怎麼擺才對？

　　提示：這個題目當然不只一種解法！

67. 桌上的一百枚硬幣

　　米歇爾和蘇珊想出了一個遊戲：兩人將 100 枚硬幣擺在桌上，然後輪流取走硬幣。每人每次可以拿 1 到 6 枚硬幣，由玩家決定。最後誰能取走桌上最後一枚硬幣，誰就是贏家。

　　遊戲從蘇珊開始。她該怎麼做，好讓自己無論如何都能成為贏家？

答案
Lösungen

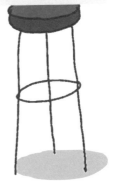

57. 落單的羊

在下表中，W代表狼，S代表羊。依照這樣的順序過河，羊就不會淪為少數，六隻動物都能安全抵達對岸。

步驟	原岸	小船	對岸
1	SSS W	WW →	
2	SSS W	← W	W
3	SSS	WW →	W
4	SSS	← W	WW
5	SW	SS →	WW
6	SW	← SW	SW
7	WW	SS →	SW
8	WW	← W	SSS
9	W	WW →	SSS
10	W	← W	SSS W
11		WW →	SSS W

58. 逃跑的國王

國王只需要注意騎士立足的格子顏色，就可以避免被騎士吃掉。

騎士每走一步，腳下格子的顏色就會改變。如果他原本站

在白色的格子上，下一步一定會轉而站到黑色格子上。

國王可以利用這一點，移動到和騎士相同顏色的格子，騎士就算再厲害也是「看得到卻吃不到」。

59. 如何準確獲得一百分？

這三人說的都對！

只要稍加計算，就能替每位參賽者找到合適的得分組合。

或許你已發現，47 + 47 + 6 正好等於 100，所以麥克說的肯定正確。不過另外兩人說的話就需要更有系統地來進行驗算。

標靶上的所有數字都是以 6 或 7 結尾。為使多次投擲的得分加起來等於 100，得分的個位數和必須是一個可被 10 整除的數字。

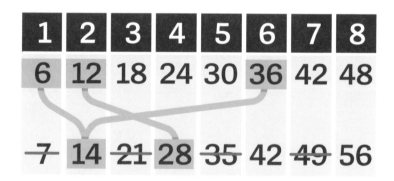

上圖列出了 6 和 7 的倍數，重要的是如何配對，讓個位數的和為 0。也就是說，我們要尋找「總和是一個可被 10 整除的

數字」的所有組合。

投擲三次：$1 \times 6 + 2 \times 7 = 20$

投擲六次：$2 \times 6 + 4 \times 7 = 40$

投擲八次：$6 \times 6 + 2 \times 7 = 50$

其實還有其他組合，例如 $3 \times 6 + 6 \times 7 = 60$ 或 $5 \times 6 = 30$。不過我們目前只需找出符合麥克、克里斯丁與艾拉所提到的投擲次數。

下一步，我們得釐清在這些情況下是否確實能達到 100 分。目前我們只曉得這些得分總和無論如何都可被 10 整除。

下列三組得分顯示，這三位參賽者說的都是正確的。

$36 + 27 + 37 = 100$

$2 \times 6 + 7 + 17 + 27 + 37 = 100$

$2 \times 6 + 4 \times 16 + 7 + 17 = 100$

這當然不是唯一解答，還有很多其他組合等你去發掘！

60. 你的帽子是什麼顏色？

在這十名囚犯中，有五名囚犯肯定能獲得假釋。

他們必須遵循事先商定的策略：十個並排的囚犯組成五對

男女，最左邊的兩人是第一對，接下來的兩人是第二對，依此類推。當每個人都戴上帽子後，只需要注意自己夥伴頭上那頂帽子的顏色。

接著，在這每一對當中，男性都告訴典獄長他夥伴頭上那頂帽子的顏色；女性則告訴典獄長她夥伴頭上那頂帽子的相反顏色（如果夥伴的帽子是紅色，就說藍色，反之亦然）。

多虧這項策略，這五對當中的每一對都會有一人獲釋。因為在每兩人之中，帽子的顏色要麼相同，要麼相異。若顏色相同，則男性獲釋；若顏色相異，則女性獲釋。

61. 哪個盒子裝什麼酒？

最少要取出三瓶酒。

僅取出兩瓶是不夠的，頂多只能釐清一個盒子裡的內容物，無法確定其他三個盒子。

我們先將四個盒子分別編上號碼①到④（見下圖）。

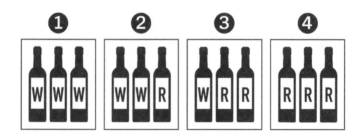

首先，從貼有 WWR 標籤的盒子②取出兩瓶酒。如果兩瓶

都是白酒，那麼這個盒子裡必然有三瓶白酒（WWW）。在這個盒子裡不可能只有兩瓶白酒，因為盒子上貼有 WWR 的標籤，而根據題目敘述，這個標籤是錯誤的。

接著，從盒子③取出一瓶酒。如果取出的是白酒，我們就知道盒裡必然是 WWR 組合。如此一來，盒子①就是 RRR 組合，盒子④則是 WRR 的組合。任務完成！

然而，如果我們從盒子②取出兩瓶白酒，接著從盒子③取出的是一瓶紅酒，那麼盒子③還會有兩種可能的組合：WWR 或 RRR。在這樣的情況下，我們無論如何都得取出多於三瓶，才能完全釐清內容物。

還有另一種情況，同樣只需要取出三瓶即可。如果我們從盒子②取出一瓶紅酒和一瓶白酒，那麼這個盒子裡必然為 WRR 組合。接著再從盒子④取出一瓶酒，如果是紅酒，那麼盒子裡就是 WWR 組合（因為盒子上的標籤是 RRR）。

同樣地，我們也可以先從盒子③取出兩瓶酒。幸運的話，從盒子②或盒子①取出第三瓶酒後，就能釐清所有紅白酒分別在哪些盒子裡。

62. 點燃導火線

同時點燃一根導火線的兩端，並且點燃另一根導火線的其中一端。30 分鐘後，第一根導火線全部燒完，這時立即點燃第二根導火線尚未被點燃的另一端。原本還能燃燒 30 分鐘的二號

導火線開始頭尾同時燃燒，直到它燒完的那瞬間，所需時間正好 15 分鐘。

理論上，單憑一根導火線同樣也能測量出 15 分鐘的時長，但是動作得非常迅速。唯有始終同時維持四股火焰在燃燒，才有可能在 15 分鐘燒完一根可以燃燒 60 分鐘的導火線。

我們不僅得點燃導火線的兩端，還得點燃導火線大約在中間的某一點。中間的火焰會同時往左右燒，最終遇上從邊緣燒過來的兩股火焰。一旦任一段導火線燃盡，就得立刻在尚未燒完的另一段導火線上任選一處點燃，維持四股火焰同時燃燒。最終，導火線的總燃燒時間就是 15 分鐘。

這個方法基本上可行，但實際上很難實現，因為我們得在越燒越短的導火線上不斷尋找位置來點火。

63. 所有正方形都得消失

至少得移除 9 根火柴。

若要「破壞」全部 16 個大小 1×1 的正方形，至少得移除 8 根火柴。假設每根被移除的火柴都正好與 2 個正方形相鄰（代表不在最外側邊緣上），那麼移除 1 根火柴就會破壞 2 個大小 1×1 的正方形，而移除 8 根火柴就能破壞 $8 \times 2 = 16$ 個大小 1×1 的正方形。

然而這樣還不夠，我們還得破壞大小 4×4 的大正方形，因此必須移除的火柴數量至少得是 9 根。問題是，光是移除 9 根

火柴就能解決問題嗎？

　　只要稍做檢驗，就能確實找到可行的解決方案，例如下圖。

　　這題的點子出自薩姆・勞埃德。後來馬丁・加德納（Martin Gardner）把這道題收錄在他的《科學人》（*Scientific American*）專欄中，海因里希・海默（Heinrich Hemme）也在他的《數學謎題101》（*101 mathematische Rätsel*）書中提到此謎題。安納尼・萊維丁（Anany Levitin）與瑪麗亞・萊維丁（Maria Levitin）在《演算謎題》（*Algorithmic Puzzles*）一書中，還討論了由 n×n 個大小 1×1 的正方形所組成的情況與解法。

64. 數學天才最愛的難題

　　若按照以下策略，二十個晚上即可達成目標。

　　我可以每晚設一道新柵欄，不斷地將沙漠一分為二。

　　第一晚，我設一道 10 公里長的柵欄，將整片方形沙漠正好

分成兩半。

第二天白天，我先看看獅子在沙漠的哪一區。晚上，我設一道柵欄，將獅子所在區域分成兩半。此時獅子所在的正方形邊長為沙漠的 $\frac{1}{2}$。

第三天白天，我再次察看獅子待在哪個正方形之中。晚上，我再設一道柵欄，將該正方形分成兩半。

第四天的白天和晚上，我重複同樣的步驟，將獅子關在越縮越小的正方形中，正方形邊長為沙漠的 $\frac{1}{4}$（見下圖）。

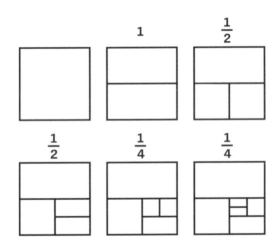

經過六個晚上，新圍起的正方形邊長縮短為沙漠的 $\frac{1}{8}$；八個晚上過後，邊長縮短為 $\frac{1}{16}$；二十個夜晚過去，邊長縮短為 $\frac{1}{1024}$。

10 公里的 $\frac{1}{1024}$ 等於 9.76 公尺，此時柵欄的邊長已小於 10 公尺，任務完成！

65. 口令！

答案是 Acht（8）。

馬克需要回答出門衛所說的德文數字是由多少個字母所組成，這就是通關密語的答案。

66. 一個棋盤與五個皇后

這個題目有好幾種解答，下圖是我自己找出的其中兩種。

左圖的解答具有令人訝異的對稱性；右圖的解答在位置安排上同樣利用了某種秩序，不過得要稍微仔細觀察就是了。

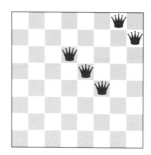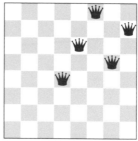

我是如何找出這兩種解答的？

我讓五個皇后站在一個 5×5 格的正方形裡，每個皇后分別立於不同的行與列上。這個 5×5 的正方形應位於棋盤的右上角。如此一來，除了左下角 3×3 格的正方形區塊，棋盤上的其他格子都在皇后水平或垂直的棋步所及範圍內。至於 3×3 的正

方形區塊則會被斜移棋步所覆蓋。在這個區塊內正好有五條對角線，只要一個皇后顧到一條，就能覆蓋棋盤上所有空格。

許多讀者跟我分享了其他許多種棋盤擺放方式，其中至少有三位讀者利用自己編寫的電腦程式，算出這一題有 4860 種不同的解法。

下圖堪稱最奇妙的一種擺法，五個皇后全都排在同一列上，依舊能在一步之內佔領所有空格。

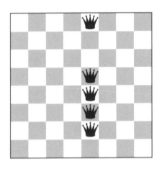

我認為下列兩種擺法（四個皇后同時站在一條對角線上）也很漂亮。

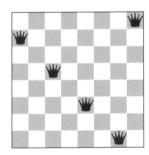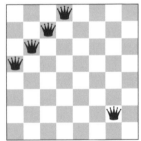

在某一類解答中，四個皇后形成正方形的四個端點，以下為其中兩個擺法。

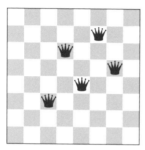 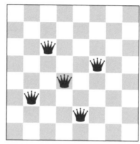

另外兩個解答具有令人驚嘆的對稱性令。

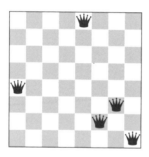 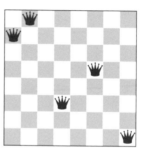

當然，也有不具明顯對稱性的解答。

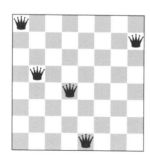 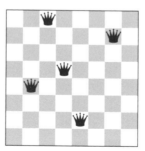

67. 桌上的一百枚硬幣

蘇珊可以在第一輪先取走 2 枚硬幣，桌上剩下 98 枚硬幣，然後換米歇爾。此時若她能依照以下策略進行，絕對能在遊戲中勝出。

從這時開始，她必須確保兩次取幣後（米歇爾一次，蘇珊一次），桌上的硬幣總是少去 7 枚。舉例來說，如果米歇爾取走 1 枚硬幣，蘇珊就取走 6 枚；如果米歇爾取走 2 枚硬幣，蘇珊就取走 5 枚，依此類推。

由於 98 = 7 × 14，只要接下來每一輪都消失 7 枚硬幣，蘇珊肯定能拿到最後一枚硬幣。

如何巧妙分配

組合與機率

　　誰是擲骰子的幸運贏家？在襪子摸彩中，哪種顏色會贏？本章的主題是概率計算與組合數學，你順利解謎的機率又有多大呢？

習題
Aufgaben

68. 寄錯的帳單

某公司的收發處要將帳單寄給巴西、瑞典與新加坡的生意夥伴。每張帳單上都有收件人的名稱，並且被裝進一個貼有地址標籤的大信封。

可以確定的是，所有要寄到巴西的帳單都裝進了貼有巴西地址的信封，要寄到瑞典和新加坡的帳單也分別裝進了貼有該國地址的信封。但是信封和帳單上的收件人不符，所有帳單都被退了回來，除了一張寄到新加坡的帳單——只有這張帳單和信封上的收件人是相符的。

得知這起烏龍事件後，收發處的主管表示：「裝錯帳單的方式有千百種，然而這次的失誤只有六種可能的組合，真是太奇怪了！」

請問他們總共寄了多少張帳單？

提示：收發處主管知道每個國家各有多少張帳單，且每個國家至少有一張。

69. 襪子摸彩

　　一週五天，哈拉德每天都穿一雙不同顏色的襪子。到了週六，他將這五雙襪子一起拿去洗，然後隨機從洗衣機中一次拿出一隻襪子，按拿出的順序一一將襪子夾在曬衣繩上。

　　哈拉德喜歡看襪子按照顏色整齊地掛在曬衣繩上，然而這麼多年來，這種情況從來沒有發生過。他大可在每次拿襪子之前將顏色分類，但是，難道隨機從洗衣機中拿襪子，就不可能拿到配對的顏色嗎？

　　哈拉德每週六洗五雙襪子，平均來看，他得等多少年，才能等到每雙襪子都按照顏色掛在曬衣繩上？

　　提示：我們假設一年有五十二週。

70. 擲骰子

莎賓娜把一顆骰子一次次滾過桌面，完全不知道會擲出哪個點數。擲骰子看似偶然，但似乎具有某種規律：如果擲骰子的次數夠多，那麼六個不同點數的出現頻率大抵相同。

莎賓娜心想：「既然每個點數的出現機率都是一樣的，只要投擲一定次數後，我應該可以把 1 到 6 每個點數至少擲出一次，對吧？」

又過了一會兒，她才意識到剛剛的想法並非完全正確。「我也有可能總是擲出 1 啊！」雖然連續擲出 1 的機率非常非常小，但並不為零。

於是莎賓娜改個方式提問：「平均來看，我得擲多少次骰子，才能讓 1 到 6 每個點數全都至少出現一次？」

你知道答案嗎？

71. 酒吧裡的風衣輪盤

　　在情報局工作的四名男子一起去了某間酒吧，每人都穿著同樣的工作服，那是一款淺色的風衣。他們的身形差不多，風衣尺寸相同，幾乎難以區分差別。

　　四人將風衣留在衣帽間，喝了兩輪啤酒後打算離開。他們返回衣帽間，在隨機交付的順序下取回風衣。

　　請問至少有一人取回自己風衣的機率是多少？

72. 有多少個新火車站？

　　某個小國有多個火車站，人們可以在任一個車站購買前往其他車站的車票。不過這些車票都是預先印好的，而且去程和回程是兩種不同的票，因為起站與迄站並不相同。

　　現在這個小國要增建一些新車站，每個新站和舊站之間都會有列車直達。印刷廠必須為這些新增的車站增印 34 種新車票，然後分發給各站點。

　　請問究竟新增了多少個火車站？

73. 七個矮人七張床

七個小矮人有一套就寢儀式：每個小矮人都有自己的床，最小的小矮人最先躺上自己的床，再來是第二小的小矮人，接著是第三小的小矮人，依此類推，直到最大的小矮人最後一個躺上自己的床。

某天晚上，最小的小矮人決定擾亂儀式。他沒有躺上自己的床，而是隨機躺上了另一個小矮人的床。至於第二個就寢的第二小的小矮人，如果他的床是空著的，他就會躺上自己的床；萬一他的床已經被佔走，他就會隨機躺上另一張床。依此類推，後面幾個小矮人也都這麼做。

當天晚上最大的小矮人睡在自己床上的機率是多少？

74. 骰子決鬥

尼古拉與弗洛里安想出了一種骰子遊戲：將兩顆骰子同時擲出，若點數總和為偶數，尼古拉得一分；若點數總和為奇數，弗洛里安得一分。

這個遊戲公平嗎？其中一人是否勝算較高？

75. 彎曲的硬幣

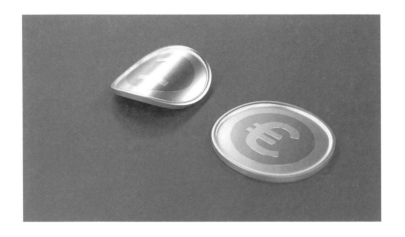

　　足球比賽時，通常由裁判拋出硬幣，讓兩隊隊長猜人頭或數字，猜對的隊長可以選擇場地或開球權。

　　現在裁判身上只有一枚彎曲的硬幣，兩隊隊長認為這樣拋硬幣根本就不公平！不過裁判倒是有個主意，可以讓猜中硬幣的機率變得平等。

　　請問該怎麼做，才能用彎曲的硬幣拋出公平的機率？

76. 三人賽跑

L、M 和 O 三人每天都在賽跑，每次他們通過終點線的時間點都非常接近。還好，另一位朋友會幫忙拍下通過終點線的畫面，讓他們在每次賽跑後能確認彼此的名次。

經過三十天總共三十場比賽後，三人仔細地統計了結果：

L 比 M 更早通過終點的次數，多於 M 比 L 更早通過終點的次數。

M 比 O 更早通過終點的次數，多於 O 比 M 更早通過終點的次數。

在這樣的情況下，O 比 L 更早通過終點的次數，有沒有可能多於 L 比 O 更早通過終點的次數呢？

77. 數學家的選舉

數學理事會要選拔新主席，共有二十位候選人要在年會上自我介紹並互相辯論。

為維持秩序，每次只允許十位候選人上台半小時。此外，為了維護公平性，台上的候選人不能攻擊台下的候選人，唯有兩人同時在台上才能進行辯論。

每一輪辯論只有十位候選人上台，在這樣的情況下，得進行多少輪辯論，才能讓二十位候選人全都彼此辯論至少一次？

78. 舞蹈俱樂部的年齡檢查

「婚禮」舞蹈俱樂部每週都會聚在酒吧跳舞。顧名思義，這個俱樂部只接受新婚夫妻成為會員。

俱樂部主席製作了三張列表，讓成員們的年齡一目了然。

→第一張列表根據丈夫的年齡排序，年齡最小的排在最前面。

→第二張列表根據妻子的年齡排序，年齡最小的排在最前面。

→第三張列表根據夫妻的年齡總和（丈夫的年齡＋妻子的年齡）排序，年齡最小的排在最前面。

在第一張列表上，M 夫妻排名第七，K 夫妻排名第八。

在第二張列表上，情況正好相反，K 夫妻排名第七，M 夫妻排名第八。

在第三張列表上，M 夫妻位居榜首；相反地，K 夫妻敬陪末座。

請問這個舞蹈俱樂部的成員一共有幾對夫妻？

答案
Lösungen

68. 寄錯的帳單

先從巴西和瑞典開始，必定有最少 2 張、最多 3 張帳單分別寄去這兩個國家。我們很容易就能確定最少有 2 張帳單，因為若只有 1 張帳單就不會裝錯。

為什麼是最多 3 張？如果有 4 張或更多帳單被寄去這些國家，裝錯帳單的可能組合就會多於六種。假設這 4 張帳單的正確配對順序為 ABCD，那麼錯誤的組合會有下列九種：

BADC　CADB　DABC

BCDA　CDAB　DCAB

BDAC　CDBA　DCBA

可能出現的錯誤組合應該只有六種，現在卻有九種，代表寄去的帳單不可能有 4 張。

由此可知，各有 2 或 3 張帳單寄往巴西和瑞典，並且全都寄給了錯誤的收件人。在 2 張帳單的情況下，只有一種互換的可能性：以 BA 取代 AB。在 3 張帳單的情況下，則有兩種可能性：BCA 或 CAB 取代 ABC。

寄往新加坡的帳單也不可能是 4 張或 4 張以上（其中 1 張實際上已順利完成投遞）。因為在這樣的情況下，同樣會有六種以上的可能錯誤組合。假設這 4 張帳單的正確配對順序為 ABCD，其中有一張帳單順利寄達（順序正確），那麼錯誤的組

合會有下列八種：

ACDB　CBDA

ADBC　CABD

BDCA　DBAC

BCAD　DACB

　　可能出現的錯誤組合應該只有六種，現在卻有八種，代表寄去的帳單不可能有 4 張。

　　若寄去新加坡的帳單有 3 張，有 ACB、CBA 和 BAC 三種可能的組合取代 ABC。若帳單有 2 張，其中一張寄給正確的收件人，另一張必然也會寄給正確的收件人，與事實不符。反之，若只有 1 張帳單寄給一位正確的收件人也可成立。

　　已知錯誤的組合應為六種，且為三個國家組合數的乘積，代表這三個國家的錯誤組合數分別為一種、兩種、三種。只有新加坡有可能出現三種錯誤的組合，因此一種和兩種的錯誤組合必定出現在巴西和瑞典。

　　由此可知，瑞典和巴西共有 2 + 3 = 5 張帳單，新加坡則有 3 張帳單，全部共有 8 張帳單。

69. 襪子摸彩

　　我們先計算，如果一次就把十隻襪子先後從洗衣機中取出

並且湊巧成對，這樣的機率會有多少。

取出第一隻襪子後，洗衣機裡還剩九隻襪子，但只有其中一隻的顏色能與取出的襪子相配，所以碰巧取出這隻襪子的機率為 $p_1 = \frac{1}{9}$；換言之，從十隻襪子中先後取出其中兩隻同樣顏色的襪子掛上曬衣繩的機率有 $\frac{1}{9}$。

此時在洗衣機裡仍有八隻襪子。當我們取出第三隻襪子，洗衣機裡還剩七隻襪子，當中只有一隻與剛剛取出的襪子顏色相同，而碰巧取出這隻襪子的機率 $p_2 = \frac{1}{7}$。所以，在取出四隻襪子後，將剛好成對的兩雙襪子並排掛在曬衣繩上，這種情況的機率為：

$$p_1 \times p_2 = \frac{1}{9} \times \frac{1}{7}$$

要讓十隻襪子各自配對並且依序被拿出來掛在曬衣繩上，必須將各別的機率彼此相乘，即所謂的條件機率。

同理，第五隻和第六隻襪子配對的機率為 $p_3 = \frac{1}{5}$，第七隻和第八隻襪子配對的機率為 $p_4 = \frac{1}{3}$。此時洗衣機裡的最後兩雙襪子顏色必然相同，機率為 $p_5 = 1$。

四雙成對的襪子依序被掛在曬衣繩上的機率為：

$$p_1 \times p_2 \times p_3 \times p_4 \times p_5 = \frac{1}{9} \times \frac{1}{7} \times \frac{1}{5} \times \frac{1}{3} \times 1 = \frac{1}{945}$$

所以平均來看，哈拉德必須清洗他的十隻襪子 945 次，才

有可能讓它們湊巧成雙成對地掛在曬衣繩上。如果每週洗一次襪子，相當於要洗 $\frac{945}{52}$ = 18.2 年。

70. 擲骰子

要讓 1 到 6 每個點數全都至少出現一次，平均需要擲 15 次骰子。

比你想像的還要多嗎？順道一提，確切的數值為 14.7。

這個問題類似集卡問題：人們平均得購買多少張卡片，才有機會完整收集到一整個系列每張不同圖案的卡片？我們可以把骰子當作六張不同圖案的卡片，每一次擲骰子相當於隨機抽取一張卡片，而每張卡片至少都要擁有一張。

第一次擲出一個我們尚未擁有的點數，機率為 1。也就是說，我們只需投擲一次，就能獲得六個點數的其中一個。

第二次擲出一個和第一次不同的點數，機率為 p = $\frac{5}{6}$。若一定要擲出不同點數，則需要投擲 $\frac{1}{p}$ = $\frac{6}{5}$ 次。

第三次要擲出仍然缺少的四種點數之一，機率為 p = $\frac{4}{6}$。為了確實擲出這個點數，平均需要投擲 $\frac{1}{p}$ = $\frac{6}{4}$ 次。

依此類推，為了擲出第四種點數，平均需要投擲 $\frac{6}{3}$ 次；為了擲出第五種點數，需要投擲 $\frac{6}{2}$ 次；為了擲出最後一種缺少的點數，需要投擲 $\frac{6}{1}$ 次。

將所有次數相加，就能得出平均所需的總投擲次數為：

$$1 + \frac{6}{5} + \frac{6}{4} + \frac{6}{3} + \frac{6}{2} + \frac{6}{1} = 14.7$$

71. 酒吧裡的風衣輪盤

至少一人取回自己風衣的機率為 $\frac{5}{8}$。

我們可以先計算「每個人都拿錯風衣」的機率 p。求出 p 之後，1 – p 就是我們所要尋找的值。

將四件風衣分給四名男子，有 4! = 4×3×2×1 = 24 種分配方式，其中有哪些是所有風衣都分配錯誤的呢？

以 A1 到 A4 分別代表四位探員，M1 到 M4 分別代表四件風衣。如果 A1 拿了一件錯誤的風衣，他會拿到 M2、M3 或 M4。讓我們將這些情況羅列如下：

如果 A1 拿到 M2，其他人也不拿到自己的風衣：

A2-M1、A3-M4、A4-M3

A2-M3、A3-M4、A4-M1

A2-M4、A3-M1、A4-M3

如果 A1 拿到 M3，其他人也不拿到自己的風衣：

A2-M1、A3-M4、A4-M2

A2-M4、A3-M1、A4-M2

A2-M4、A3-M2、A4-M1

如果 A1 拿到 M4，其他人也不拿到自己的風衣：

A2-M1、A3-M2、A4-M3

A2-M3、A3-M1、A4-M2

A2-M3、A3-M2、A4-M1

沒有任何探員拿到自己風衣的情況總共有 $3 \times 3 = 9$ 種，機率為 $p = \dfrac{9}{24} = \dfrac{3}{8}$。所以至少一人取回自己風衣的機率為 $1 - p = 1 - \dfrac{3}{8} = \dfrac{5}{8}$。

72. 有多少個新火車站？

該國原本有 8 個火車站，新增 2 個火車站。

假設原本的車站數為 n，增加的車站數為 k。

在增加車站前，從每個車站到其他車站共有 $n(n-1)$ 種不同的車票。

增加了 k 個新車站後，則有 $(n+k) \times (n+k-1)$ 種不同的車票，比原本的車票剛好多了 34 種。由此可知：

$$(n+k) \times (n+k-1) - n(n-1)$$
$$= n^2 + 2nk + k^2 - n - k - 1 - (n^2 - n)$$
$$= k^2 + 2nk - k$$
$$= k(k + 2n - 1) = 34$$

由於 n 與 k 都是自然數，所以 k 與 k + 2n − 1 必然是 34 的因數。34 這個數字正好有四個因數：1、2、17、34。我們可以簡單地將這四個因數代入 k，看看是否確實存在 n 的解。

k = 1 得出 n = 17

k = 2 得出 n = 8

k = 17 得出 n = -7

k = 34 得出 n= -11

經過運算後，我們找到兩個可能的解答。然而此處得排除 k = 1 的情況，根據題目所述，該國將會增建「一些」新車站，顯然新增的車站不止 1 個，所以 k = 2 才是我們要找的答案。

73. 七個矮人七張床

機率為 $\frac{5}{12}$，大約為 42%。

最小的小矮人睡在最大的小矮人的床上，機率為 $\frac{1}{6}$。在這種情況下，最大的小矮人肯定無法睡自己的床。

最小的小矮人睡在除了最大的小矮人之外的其他五個小矮人的床上，機率為 $\frac{5}{6}$。在這種情況下，最小的小矮人的床與最大的小矮人的床一開始都是空著的。

最大的小矮人是否可以睡在自己的床上，取決於這兩張床哪一張先被佔走——被某個床被佔走的小矮人佔走。

如果這個正在尋找床睡覺的小矮人碰巧選擇了最小的小矮人的床，那麼排在他後面的所有小矮人都可以睡在自己的床上，最大的小矮人也不例外。

如果這個小矮人選擇了最大的小矮人的床，那麼最大的小矮人就無法睡自己的床。

如果這個小矮人既未選擇最小的小矮人的床，也未選擇最大的小矮人的床，那麼床被這個小矮人佔走的小矮人就會再去找別的床。

無論如何，當最大的小矮人想要躺下時，要不是最小的小矮人的床還空著，要不就是最大的小矮人的床（他自己的床）還空著。由於小矮人發現自己的床被佔走時，總是隨機選擇一張空著的床，因此兩種情況的機率階為 $\frac{1}{2}$。

因此，最大的小矮人睡在自己床上的機率就是 $\frac{1}{2} \times \frac{5}{6} = \frac{5}{12}$。

這道謎題類似第 93 題，關鍵區別在於：乘客坐在一個隨機選擇的座位上，不過那個座位也有可能原本就是分配給他的座位；相反地，小矮人則是隨機選擇其他某個小矮人的床，但那張床卻絕不是屬於自己的。

74. 骰子決鬥

這個遊戲是公平的。

投擲一顆骰子時，出現偶數點數（2、4、6）與出現奇數點

數（1、3、5）的機率相同。若不論點數數值，只看偶數或奇數，那麼在投擲兩顆骰子時，可能會出現四種不同的結果（見下表）。

骰子一的點數	骰子二的點數	總和
偶數	偶數	偶數
奇數	偶數	奇數
偶數	奇數	奇數
奇數	奇數	偶數

由此可知，投擲兩顆骰子時，總和出現偶數和奇數的機率仍然相同，所以兩人獲得分數的機率是一樣的。

75. 彎曲的硬幣

訣竅在於不只拋一次硬幣，而是要連續拋兩次，然後查看結果。隊長們必須事先決定，是要押「先人頭後數字」，還是押「先數字後人頭」。

由於每一次拋擲硬幣的結果都是獨立的，所以「先人頭後數字」與「先數字後人頭」的機率一樣大，所以可以算是公平的隨機拋擲，兩隊隊長各有 50% 的獲勝機率。

只不過拋擲硬幣可能需要更長的時間，因為如果連續兩次拋出硬幣的同一面，也就是「先人頭後人頭」或「先數字後數

字」，就必須重新拋擲兩次。若真是運氣不好，有可能得重複非常多次。所以，如果硬幣的彎曲程度讓某一面出現的機率過小，恐怕得等上很長一段時間，才能拋出公平的結果。

另有讀者提出其他兩種解決方案，僅需拋擲一次硬幣，或甚至根本無需拋擲硬幣。裁判可在隊長看不見的情況下，將硬幣藏在左右其中一個掌心，然後雙手握緊移到隊長面前。誰猜中硬幣在哪隻手中，就算誰贏。

或者，假設硬幣上有一個可以當作箭頭或指出方位的圖示。裁判站在兩個隊長中間，拋出硬幣然後水平接住它，看最後這個箭頭指向哪一方，誰就贏了。

76. 三人賽跑

答案是肯定的，的確有可能出現這種結果。

根據 L 先於 M、M 先於 O、O 先於 L 這三項條件，可列出以下三種通過終點線的情況：

LMO

MOL

OLM

承上可知：

L 兩次先於 M，一次後於 M。

M 兩次先於 O，一次後於 O。

O 兩次先於 L，一次後於 L。

若在三十場比賽中，這三種情況分別出現十次，即滿足題目條件所要求的結果。

我們再來看看全部六種通過終點線的情況：

LMO　LOM

MOL　MLO

OLM　OML

如果這六種情況先各發生四次，那麼在前二十四天（4×6 =24）裡，每兩人之間的排名就會相同。如果在剩下的六天裡，前述的三種情況（LMO、MOL、OLM）都各出現兩次，就能滿足題目條件所要求的結果。

77. 數學家的選擇

為了公平起見，至少得進行六輪辯論。

我們先將全部二十位候選人編號，再列出滿足條件的上台分配方式：

1, 2, 3, 4, 5, 6, 7, 8, 9, 10

11, 12, 13, 14, 15, 16, 17, 18, 19, 20

1, 2, 3, 4, 5, 11, 12, 13, 14, 15

6, 7, 8, 9, 10, 16, 17, 18, 19, 20

1, 2, 3, 4, 5, 16, 17, 18, 19, 20

6, 7, 8, 9, 10, 11, 12, 13, 14, 15

以下分配方式同樣可行：

1, 2, 3, 4, 5, 6, 7, 8, 9, 10

11, 12, 13, 14, 15, 16, 17, 18, 19, 20

1, 3, 5, 7, 9, 11, 13, 15, 17, 19

2, 4, 6, 8, 10, 12, 14, 16, 18, 20

1, 3, 5, 7, 9, 12, 14, 16, 18, 20

2, 4, 6, 8, 10, 11, 13, 15, 17, 19

分配的基本概念是將二十個人分成四組，讓這四組兩兩捉對廝殺。

那麼為何至少要六輪呢？這點相當容易證明。

每次上台，每位候選人只能與其他九位候選人辯論；到了第二輪（第二次上台），總共只和其他十八位（2 × 9 = 18）候選人辯論過，所以必定得進行第三輪，才能和其他十九位候選人都辯論過至少一次。

每一位候選人至少得上台三次，二十位候選人的登台次數至少為 $20 \times 3 = 60$。

由於每一輪只允許十位候選人上台，因此總共至少需要六輪（$6 \times 10 = 60$）。

由此可證，要讓所有候選人彼此同台辯論過至少一次，至少得進行六輪。

78. 舞蹈俱樂部的年齡檢查

這個俱樂部的成員總共有 14 對夫妻。

在第一張列表中，M 夫妻與 K 夫妻前面有 6 對丈夫年齡較小的夫妻，在下圖中以淺灰色表示。在第二張列表中，這 6 對夫妻（淺灰色）中的任何一對都不會排在 M 夫妻與 K 夫妻前面，否則他們的年齡總和會小於 M 夫妻，這樣一來 M 夫妻就無法排在第三張列表的最前面。

在第二張列表中，M 夫妻與 K 夫妻前面有 6 對妻子年齡較小的夫妻，在下圖中以深灰色表示。這 6 對夫妻（深灰色）在第一張列表中必然會排在 M 夫妻與 K 夫妻後面，理由同上。

由此可知，這個俱樂部的成員至少有 14 對夫妻。然而難道沒有可能是 15 對嗎？

假設有第 15 對夫妻，其丈夫在第一張列表中不能排在 M 夫妻與 K 夫妻前面，代表他的年齡較大；其妻子在第二張列表中不能排在 M 夫妻與 K 夫妻前面，代表她的年齡較大。因

此，這對夫妻的年齡總和必然大於 M 夫妻的年齡總合與 K 夫妻的年齡總合，照理在第三張列表中應該會排在 K 夫妻之後。然而實際上，K 夫妻才是第三張列表中的最後一名，上述推論與事實不符，所以第 15 對夫妻並不存在。正確答案就是 14 對夫妻。

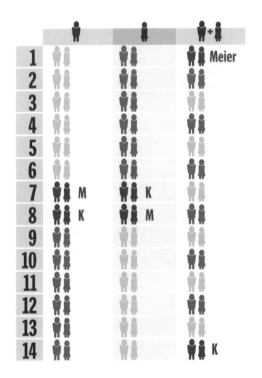

如果你對這上述推論有所懷疑，可以試著帶入實際數字驗算看看。

假設淺灰色夫妻的丈夫都是 20 歲，妻子都是 25 歲；深灰色夫妻的丈夫都是 25 歲，妻子都是 20 歲；M 先生 21 歲，M

太太 23 歲；K 先生 24 歲，K 太太 22 歲。

M 先生與 K 太太在兩個列表中分別排名第七，他們的配偶則都排名第八。在第三張列表中，M 夫妻以 21 + 23 =44 歲位居榜首，緊接在後的是 12 對總年齡為 20 + 25 =45 歲的夫妻，敬陪末座的則是 22 + 24 =46 歲的 K 夫妻。

重量、船隻、狗

物理學難題

　　如果沒有數學，物理學該怎麼辦？也許就是因為兩者密不可分，我們才會經常看到關於奔跑的狗、流水或飛機之類的難題。請喚醒你心中的愛因斯坦，一起來解題吧！

習題
Aufgaben

79. 魔鏡啊魔鏡

在《白雪公主》的故事中，有面鏡子扮演了重要角色。善妒的王后總會問它同樣的問題：「魔鏡啊魔鏡，誰是全國最美的人？」魔鏡總是回答王后是最美的人，然而有一天它卻回答：「王后殿下，妳是這裡最美的，但白雪公主比妳美上千倍！」

這一題並不是要問你如何計算一個人的美麗，而是要問鏡子有多大，才能讓王后在鏡中完整地看到自己，從頭包括王冠在內一直到雙腳。王后總是筆直地站在鏡子前，鏡子則是掛在垂直於地面的牆上，且鏡面沒有彎曲。

請問整面鏡子至少應該多高，才能照到王后整個人？

附加挑戰：鏡子必須掛在離地多高處，王后應該站在距離鏡子多遠處，才能讓這面鏡子滿足前述條件的最小尺寸？

80. 一日徒步旅行

有些題目看似無解，因為顯然缺少了某些重要的資訊。
你認為以下這道謎題也是無解嗎？

　　某位女性在早上九點出發，展開一日徒步旅行。她在過程
中不打算休息，經過平坦的路段、上坡步道與下坡步道後，這
位女性來到了山頂。抵達山頂後，她隨即掉頭，沿著相同路線
返回，並且在下午六點回到起點。

　　我們並不清楚她的旅行路線和沿途的地貌，但可以確定她
在平坦路段的速度為每小時 4 公里，在上坡路段的速度為每小
時 3 公里，在下坡路段的速度為每小時 6 公里。

　　請問這位女性在這一天徒步走了多遠的距離？

81. 數字控的導航

有一位駕駛是個數字控，當他開車穿越一片荒野時，正好看到導航螢幕上同時顯示了兩個 100：一是距離目的地還有 100 公里，一是當下的行車時速為 100 公里。

於是駕駛決定隨著距離調整車速，好讓螢幕上始終出現兩個相同的數字：在距離目的地 99 公里處，車速降為時速 99 公里；在 98 公里處，車速降為時速 98 公里，依此類推。

問題來了：如果駕駛持續以這種方式調整車速，直到抵達目的地，那麼他需要花多久時間才能抵達目的地？

提示：速度與距離皆以整數計，不考慮小數位數。

82. 勤奮的牧羊犬

　　牧羊犬特別勤奮，牠希望自己照顧的羊群不要離開牠的視線範圍。現在綿羊想要移動到一片新草地，牠們集合成一群長 100 公尺的羊群，以不變的速度直線移動。

　　於是牧羊犬從羊群末端朝著領頭羊跑去。當牠跑到最前頭時，又立即掉頭跑回羊群末端（見下圖）。當他回到羊群末端時，羊群正好前進了 100 公尺。我們假設綿羊與牧羊犬皆以不變的速度直線移動，且牧羊犬轉向時不會浪費任何時間。

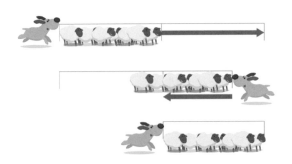

　　請問牧羊犬總共跑了幾公尺？

83. 島嶼巡遊

有一架飛機每天都會直線往返鄰近的島嶼。當地天氣非常穩定，如果是起風的日子，那麼整日都會吹著強度一樣且方向不變的風；如果是無風的日子，那就是整日無風。

飛機的引擎也很穩定，飛行員總是維持一樣的飛行速度，無論當天的風速如何，起飛與降落的時間總是相同。

相較於平靜無風的日子，如果出發去鄰島的時候吹起強勁的逆風，回程時也吹著同樣的風（只是這時是順向），會影響總飛行時數嗎？

請問飛行的時間會維持不變，還是變得更長或更短？

84. 精準計時

一名自由車選手騎完 120 公里的路程，所需時間正好四小時，平均每小時騎 30 公里。

過程中如果遇到上坡或逆風，她的速度就會比下坡或順風時更慢。然而我們並不清楚確切的路線地貌與風況。

請你證明，在總長 120 公里的路程中，這位選手需要花一小時來完成其中一段 30 公里的路程。

85. 何時放學？

　　茱兒與梅兒住在一個偏僻的小村莊。每天早上，她們倆搭公車去上學。到了下午，梅兒的父親會開車來接她們回家，他每天都會準時在最後一堂課結束的時候抵達校門。

　　某天，學校提早下課了，兩個孩子決定沿著梅兒父親開車來的那條路往回家的方向走。從她們出發一直到看見父親的車子並招手停車，總共在路上走了整整 30 分鐘。梅兒的父親讓孩子們上車後，隨即往村莊的方向開回去。他們三人比平時早了 20 分鐘回到村莊。

**　　請問學校提早了幾分鐘放學？**

　　提示：這道題目確實可以計算出來，且讓我們假設汽車始終以相同的速度行駛，至於停車與上車的時間則可忽略不計。

86. 完美平衡的旋轉飛輪

輪子如果旋轉太快，很有可能會失去平衡；若能讓輪子均勻地轉動，就能避免失衡的情況發生。

遊樂園裡有一架旋轉飛輪，如果飛輪上的二十四個位子上都坐著重量相等的人，一切就能順利進行。但是當客人比較少的時候，飛輪的位子無法坐滿，該如何保持平衡呢？

若有六人乘坐，可以讓這六人彼此間空三個位子（參見上圖），形成一個正六邊形，飛輪便能均勻地轉動。萬一乘客人數不是 6 呢？那會是什麼情況？

多少人乘坐才可以讓飛輪順利運轉？

提示：假設每一位乘客都一樣重。當所有乘客的共同重心與飛輪的中心點相同時，我們就可以認為飛輪是平衡的。

87. 動物賽跑

　　草原上有許多動物，奔跑速度比我們想像的更驚人。現在有一匹馬、一隻長頸鹿和一頭大象，牠們相約比賽跑步，距離為 1000 公尺，每一回合只有兩隻動物捉對廝殺。

　　在第一回合的比賽中，馬擊敗了長頸鹿。通過終點線時，馬領先 100 公尺。

　　在第二回合的比賽中，長頸鹿擊敗了大象。通過終點線時，長頸鹿領先 200 公尺。

　　第三回合是馬與大象的對決。當牠們通過終點線時，馬會領先幾公尺呢？

　　提示：假設參賽的動物在每一回合的比賽中皆以同樣的速度奔跑。

88. 銅還是鋁？

在你眼前有兩個內部中空、外觀相同且塗成白色的球體，皆由金屬製成，重量也一樣。其中一個球是鋁製的，另一個球則是銅製的。

你該如何透過一項簡單的實驗（越簡單越好），確認哪個球體是由哪種材料製成？

提示：不許刮除塗料，不許使用實驗室器材，也不許使用磁鐵。

89. 太陽落下之處

每當日落之時，太陽永遠從西方落下。因為地球由西向東自轉，所以日出總是出現在東方。

我們有沒有什麼方法，可以從東方看見日落呢？

提示：這一題不接受「直接在北極或南極看日落」為解答，因為在極點無法確定何處是東方與西方。

答案
Lösungen

79. 魔鏡啊魔鏡

鏡子的長度必須是王后身高加上王冠高度的一半。請參見下圖，有助於說明這個問題與附加挑戰的解答。

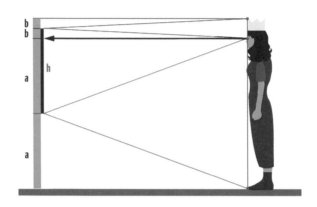

要解這一題，我們必須先知道平面鏡適用於反射定律，即光線的入射角等於反射角。

附圖中的黑色直線 h 代表鏡子。既然王后可以從鏡中看見自己的鞋，表示從鞋尖出發的光線經由鏡子反射到她的眼睛，因此鞋尖、鏡子的最低點與王后的眼睛形成了一個等腰三角形（為了簡單起見，我們假設鞋尖與眼睛位在垂直於地面的同一條線上）。由此可知，鏡子距離地面的高度 a（即鏡子下緣的高度），就是鞋尖與眼睛之間直線距離的一半。

同理，既然王后可以看到王冠的尖頂，鏡子上緣的高度必須位於眼睛上方，而這段長度 b 就是眼睛與王冠最高點之間直

線距離的一半。

將 a 與 b 相加，就可得出鏡子的長度 h，至少應為王后高度（包含鞋子與王冠）的一半。鏡子（上緣）則必須掛在離地面 a + h 高的地方。

順道一提，王后與鏡子之間的距離不會對鏡子的長度造成影響，也不會對鏡子和地面的距離造成影響。無論王后距離鏡子多近或多遠，等腰三角形的尖端始終保持在同一個位置。

80. 一日徒步旅行

這位女性在 9 小時內走了 36 公里。

她在上坡路段以 3 km/h 的速度前行，在下坡路段以 6 km/h 的速度前行。由於每個路段都來回走兩遍，我們可以算出這些路段的平均速度。

若上坡的行走時間為 t，下坡的行走時間為 $\frac{t}{2}$（下坡速度是上坡速度的兩倍），她在 $t + \frac{t}{2}$ 的時間內就走了 $t \times 3 \text{ km/h} + \frac{t}{2} \times 6 \text{ km/h}$ 的距離。

根據「速度＝距離÷時間」的公式，她的平均速度為：

$$6t \text{ km/h} \div \frac{3t}{2} = 4 \text{ km/h}$$

據題目所述，這位女性在平坦路段的速度為 4 km/h，由此可知她以平均 4 km/h 的速度走完全程。她不停地走了 9 小時，

一共走了 4 × 9 = 36 公里。

81. 數字控的導航

我們以顛倒的順序來觀察整個行車過程。

在抵達目的地的最後 1 公里路，汽車僅以 1 km/h 的速度行進，代表駕駛得花 1 小時走完這 1 公里。在倒數第二個 1 公里（即導航顯示為距離目的地還剩 2 公里）的路程中，汽車的速度為 2 km/h，需要花 $\frac{1}{2}$ 小時走完這 1 公里。在倒數第三個 1 公里的路程中（此時車速為 3 km/h），需要 $\frac{1}{3}$ 小時才能走完。依此類推，要走完路程中的第一個 1 公里（車速 100 km/h），需要 $\frac{1}{100}$ 小時。

承上可知，總共的行車時間為 $1 + \frac{1}{2} + \frac{1}{3} + \cdots + \frac{1}{99} + \frac{1}{100}$ 小時。

數學家稱 1、$\frac{1}{2}$、$\frac{1}{3}$、$\frac{1}{4}$ …這樣的數列為「等諧數列」，而此題要求的是此數列前 100 項的「部分和」。利用 Excel 等電子試算表，可以立即計算出 $1 + \frac{1}{2} + \frac{1}{3} + \cdots + \frac{1}{99} + \frac{1}{100}$ = 5.19 小時，相當於 5 小時 11 分鐘。

順道一提，並無通用公式可以快速計算出部分和。不過有一個近似公式：我們可以將數字 100 的自然對數與 0.57721（歐拉馬斯刻若尼常數）相加，可以得出 5.18 小時這個結果，非常接近實際值。

82. 勤奮的牧羊犬

我們以距離為縱軸 s、時間為橫軸 t，將牧羊犬和羊群的移動距離畫成圖表。

羊群始於 s = 100，且最終在距離原點 200 公尺處停止。

牧羊犬則始於原點 0，在時間點 t_1 追上了羊群前端，此時距離原點 x 公尺；然後立刻調頭，在時間點 t_2 回到距離原點 100 公尺處（即羊群末端），與羊群抵達 200 公尺處同一時間。

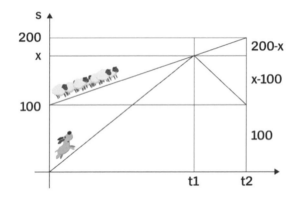

羊群速度為 v_s，牧羊犬速度為 v_h，可得出以下方程式：

$$x = 100 + v_s \times t_1 = v_h \times t_1$$

$$v_s = \frac{(x - 100)}{t_1}$$

$$v_h = \frac{x}{t_1}$$

$$\frac{v_h}{v_s} = \frac{(x - 100)/t_1}{x/t_1} = \frac{x}{x - 100}$$

當牧羊犬追上羊群前端並掉頭，可得出以下方程式：

$$V_s = \frac{200 - x}{t_2 - t_1}$$

$$V_h = \frac{x - 100}{t_2 - t_1}$$

$$\frac{V_h}{V_s} = \frac{x - 100}{200 - x}$$

承上述方程式，並利用代數公式（a + b）2 = a^2 + 2ab + b^2，計算出 x 的數值：

$$\frac{V_h}{V_s} = \frac{x}{x - 100} = \frac{x - 100}{200 - x}$$

$$（x - 100）^2 = x（200 - x）$$

$$x^2 - 200x + 10000 = 200x - x^2$$

$$2x^2 - 400x + 10000 = 0$$

$$x^2 - 200x + 5000 = 0$$

$$(x - 100)^2 - 5000 = 0$$

$$x - 100 = \sqrt{5000}$$

$$x = 100 + \sqrt{5000} = 170.71$$

牧羊犬的總移動距離為 x + x – 100，答案為：

$$x + x - 100 = 100 + 2\sqrt{5000} = 241.42 \text{ 公尺}$$

83. 島嶼巡遊

若去程逆風且回程順風，總飛行時間會更長。

有些人可能會對此感到驚訝。你或許會直覺地認為，多花的時間和少花的時間正好互相抵消，然而事實並非如此。

為了簡單起見，我們假設航線距離為 1，飛機飛行速度為 a，風速為 x。

在無風的情況下，飛行時間＝航線距離÷飛行速度，所以去程和回程的總飛行時間為 $\frac{1}{a} + \frac{1}{a}$。

在有風的情況下，去程（逆風）的飛行速度會變慢，亦即 a－x；反之，回程（順風）的飛行速度會變快，亦即 a＋x。因此，總飛行時間為 $\frac{1}{a-x} + \frac{1}{a+x}$。

若將兩個等式乘以係數 k＝a（a－x）（a＋x），即得出：

k × 總飛行時間（無風）
＝（a－x）（a＋x）＋（a－x）（a＋x）
＝$2a^2 - 2x^2$

k × 總飛行時間（有風）
＝a（a＋x）＋a（a－x）
＝$2a^2$

由此可知：

k × 總飛行時間（無風）< k × 總飛行時間（有風）

總飛行時間（無風）< 總飛行時間（有風）

由此可證，風會延長總飛行時間。

84. 精準計時

　　我們可以畫一張路程與速度的曲線圖，不過這張圖長得比較特殊，它的 x 軸（距離）始於 30 公里，結束於 120 公里，而 x 軸上對應於 y 軸（速度）的每一個點皆標記了此前 30 公里的平均速度。y 軸上的第一個數值為 0~30 公里的平均速度，最後一個數值則是 90~120 公里（最後 30 公里）的平均速度。

　　若是全程平均速度（曲線）皆高於或低於 30km/h，選手騎完全程就會超過或少於四小時，與題目陳述的條件不符。

　　所以全程的平均速度（曲線）只有兩種可能：一種是始終保持為 30 km/h；另一種是某些時段的均速高於 30 km/h，某些時段的均速低於 30 km/h，但總平均速度必然等於 30 km/h。

　　此外，標記於圖上的平均速度為一個連續的曲線，意思是在任一時間點不可能有兩個不同的平均速度（不會出現跳點的情況）。所以這條曲線必定至少經過 y 軸上的 30 km/h 一次，代表一定會在至少某個時間點所計算的前 30 公里的均速正好是 30km/h，即花一小時完成 30 公里的路程。

85. 何時放學？

學校提早了 40 分鐘放學。

梅兒的父親並沒有開到學校，而是在中途接到兩人後就掉頭往回開。由於車子比平常早了 20 分鐘回到村莊，表示他們在往返的路途上各節省了 10 分鐘。

在茱兒與梅兒上車的那一刻，梅兒的父親原本還得再開 10 分鐘，才能在平常的放學時間準時抵達學校。而此時兩個孩子已經在路上走了 30 分鐘，因此課程必然是在 10 + 30 = 40 分鐘前提早結束。

86. 完美平衡的旋轉飛輪

若乘客為 1 人或 23 人，將無法達到平衡；至於以 24 人為上限的所有其他人數，都可達成某種平衡分布。

很顯然地，單獨 1 人無法達成平衡；23 人當然也行不通，因為會有一個位子空著。

總體來說，如果 n 位乘客存在著某種分布平衡，24 − n 位乘客也會呈現某種分布平衡。我們可以從一個滿載（平衡）的旋轉飛輪，逐個減去離座的乘客，來觀察飛輪的平衡情況。

此外，若有兩組不同的乘客分布（例如奇數和偶數），且這兩組乘客都能保持平衡，那麼當他們同時分布在二十四個座位上也能保持平衡。當然，前提是沒有任何位子被重複佔用。

當乘客人數為偶數時，很容易就可以找出通用的解決方法：以 2 人一對為單位，陸續讓乘坐在正對面的客人離開（見下圖）。

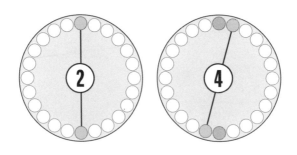

6、8、10 或 12 位乘客採取同樣的方式也行得通，只要乘客人數是小於 25 的偶數都行。

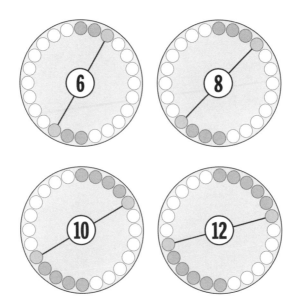

當乘客人數為奇數，可以將 3 個人的相對位置排成一個正三角形，就能解決這個問題。5 位乘客時，多出的 2 人要坐在彼此的正對面，那麼這 2 人也能達到平衡。

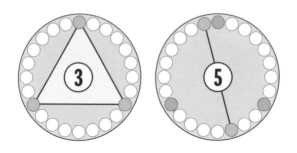

若是 7 位乘客，就再添一對坐在彼此正對面。若是 9 名乘客，將所有乘客分成 3 人一組，每組各自排成一個正三角形。

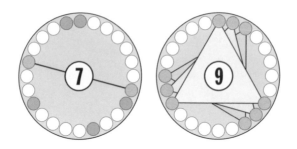

我們可以用同樣的方式讓 11 位和 13 位乘客保持平衡。

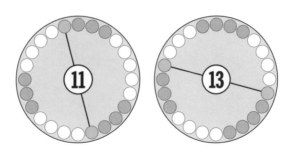

如果 3、5、7、9 與 11 位乘客的配置可以達到平衡，那麼
24 – 3、24 – 5、24 – 7、24 – 9 與 24 – 11（亦即 13、15、17、
19 與 21）位乘客的配置必然也能達到平衡。

這個平衡問題乍看之下像是虛構的，實際上可以應用在實
驗室內的離心機上。

87. 動物賽跑

當長頸鹿在 1000 公尺處時，大象在 800 公尺處，因此大象
的奔跑速度是長頸鹿的 0.8 倍。同理，長頸鹿的奔跑速度是馬
的 0.9 倍。

根據這兩個結果可以得出，大象的奔跑速度是馬的 0.8 ×
0.9 = 0.72 倍。

因此，當馬抵達終點（跑完 1000 公尺）時，大象應在 720
公尺處。馬領先了 280 公尺。

88. 銅還是鋁？

我們可讓兩個球體同時沿著一個傾斜的平面向下滾，速度
較快的球是鋁製的。

這兩顆中空球的重量相同，但是質量的分布不同。銅的密
度比鋁的密度大，在同樣的重量下，銅球的壁厚比鋁球薄。換
句話說，銅球的質量分布距離中心較遠，慣性矩（轉動慣量）

較大；鋁球的質量分布距離中心較近，慣性矩（轉動慣量）較小。在同樣的轉速（角速度）下，銅球旋轉時會比鋁球耗費更多的功。如果我們用一樣大的功使兩個球體運動，那麼鋁球會轉得比較快。

花式滑冰的旋轉動作就是最生動的例子。花式滑冰的選手無法改變身體的質量，但是可以改變質量的分布。當他們將伸長的手往自己的身體縮近時，旋轉的速度就會變得更快。

89. 太陽落下之處

我們可以想像太陽是一個跑者，觀察者則是另一個跑者。兩個跑者於同時間同地點出發，在球面（地球）的跑道上往同一個方向跑。只要觀察者跑得比太陽快，相對落後越來越多的太陽就好像是往反方向移動。當時間夠久，落後的太陽就會因為曲面跑道的遮擋而逐漸消失在觀察者的視線（向後看）中，看起來就像是太陽往反方向移動然後落下。

太陽前進的速度就是地球自轉的速度，所以，若想見到太陽在東方落下，我們的速度就必須快於地球自轉的速度。太空船絕對可以辦得到，搭飛機同樣也行得通。

舉例來說，從我們的角度看來，太陽會以 40000 km/24 h = 1670 km/h 的速度沿著全長約 40000 公里的赤道往西移動。只要一架飛行速度高於 1670 km/h 的飛機往正西方飛行，一段時間之後，太陽必然會消失於東方的地平線之後。

普通客機無法達到這樣的飛行速度，最快大概只有 1000 km/h。若想實際驗證這一題，得搭乘協和號客機（飛行速度可達 2160 km/h）或「龍捲風戰機」（在 10 公里高空的最快飛行速度約 2400 km/h）之類的軍用飛機。

在遠離赤道處，飛機速度就可以放慢一點，因為太陽在 24 小時內行經的距離較短。以柏林的緯度為例，平行赤道環繞地球一圈大約 25000 公里，不過噴射機仍須以高於 1040 km/h 的速度飛行。

十一個真正的挑戰

重磅難題

　　最後獻上壓軸的燒腦難題。聽我的勸，不妨多花幾天的時間反覆推敲。沒辦法，有時我們就是得花些時間，才能理出關鍵頭緒。

90. 惱人的鉛筆

你或許看過這個題目：這裡有四顆球，該如何擺放才能讓每顆球與其他三顆球都有接觸？

答案很簡單：將四顆球疊成一個三角形的金字塔（見下圖）。

現在，你的任務更具挑戰性：請想辦法將六支鉛筆堆疊起來，讓每枝鉛筆與其他五支鉛筆都有接觸。

提示：假設這些鉛筆都是圓形筆身，而且只有一頭削尖。

附加挑戰：請一併解決堆疊七支鉛筆的難題！

91. 公主在哪裡？

王室婚禮的籌備工作正如火如荼地進行，然而王子此時接獲一個令人震驚的消息：公主失蹤了！

有人說她被綁架到了「邏輯島」，島上的一切都恪遵邏輯。那裡住著兩族人，其中一族總是說實話，另一族總是說謊話。邏輯島的國王由兩族的人輪流擔任，只有少數人士曉得現任國王屬於哪一族，不過有一件事情眾所周知，那就是國王知道這座島上過去與現在發生的一切。

王子找到國王，並問了他以下兩個問題：

1）公主在邏輯島上嗎？請回答是或否。
2）你曾見過公主嗎？請回答是或否。

我們不曉得國王回答了什麼，不過我們確定王子知道國王回答了什麼，而且他現在也知道公主是否在邏輯島上。

你知道國王回答了什麼嗎？

92. 投擲三次的硬幣遊戲

馬克斯請瑪雅跟他玩個硬幣遊戲：「我們反複投擲這枚硬幣，如果連續三次數字朝上就算我贏。」

瑪雅問：「什麼情況算我贏呢？」

馬克斯說：「妳可以從人頭和數字任意選擇，排列三次投擲硬幣的結果。投擲硬幣時，如果妳選擇的序列比我的序列先出現，就算妳贏。」

請問瑪雅應當選擇怎樣的序列？她的勝算又有多高？

93. 沒有登機證的乘客

我費了好一番功夫才解開這道難題。本想藉助越來越複雜的公式解決這道題目，可惜徒勞無功。過了幾天後，我靈機一動，想出了解方。你也要挑戰一下嗎？

有一架飛機剛好可以容納機場裡正在等待登機的一百名乘客。這一百名乘客排成一列，然而排在最前面、第一個登機的先生遺失了登機證。於是空服員告訴他：「你可以隨意選擇一個空位坐下。」

接下來的所有乘客都必須找到自己登機證指定的座位坐下，但要是座位被佔走了，他們就可以像第一位乘客那樣，隨意選擇一個空位坐下。

請問，最後登機的乘客坐在自己登機證指定的座位上，這個機率有多少？

提示：這道題與第 73 題類似，但稍有不同。

94. 下落不明的探險家

你或許有看過漫遊者的謎題：一個人先往南走，然後往西走，接著再往北走，回到他出發的地方。問題是，他在途中遇見的熊是什麼顏色？

絕大多數的人都會回答白色，而這位漫遊者是從北極出發，先往南，然後往西，接著再往北。

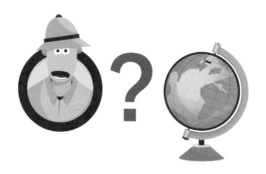

以下這道謎題，乍看之下與漫遊者謎題相同：某位探險家消失在地球上的某處，資訊顯示他先向南走了5公里，然後向西走了5公里，最後又向北走了5公里，正好回到出發點。

請問我們得去哪裡尋找這位下落不明的探險家？他可能身在地球上的什麼地方？

提示：如果你認為他就在北極，這個答案肯定是錯的。

95. 美妙的四

平方數總是令人著迷。古代的巴比倫人曾在黏土板上記下了所謂的「畢氏三元數」。這些自然數 a、b、c 能夠滿足 $a^2 + b^2 = c^2$ 的等式，同時代表一個直角三角形的邊長，例如 $3^2 + 4^2 = 5^2$ 與 $20^2 + 21^2 = 29^2$。這種驚人的組合甚至可以多於三個平方數，例如 $10^2 + 11^2 + 12^2 = 13^2 + 14^2$。

不過這道題目的重點不是平方數的和，而是數字：選一個自然數，算出它的平方數，這個平方數的最後幾個數字必須皆為「4」。

若只有最後一個數字必須是 4，顯然會出現許多解答，例如 $2 \times 2 = 4$；最後兩個數字是 4 的情況也可能有很多種，例如 $12 \times 12 = 144$。

問題是，在最後幾個數字必須皆為 4 的條件下，一個平方數的末位數字最多能夠出現多少個 4？有可能無限多個，還是有極限呢？這個極限在哪？

96. 三角標靶

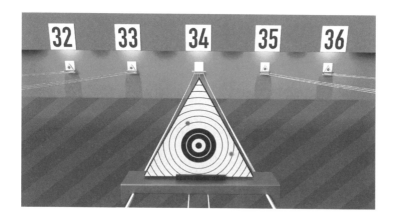

　　射擊協會的新理事長想做點不一樣的事情，決定把圓形標靶改成三角形標靶。

　　新三角形標靶為等邊三角形，每邊長 10 公分。

　　某位選手朝新標靶射擊五次，在三角形表面命中了五次，但我們不知道這些彈孔是如何分布的。

　　請證明標靶上一定會有兩個相距不超過 5 公分的彈孔。

97. 同名同姓的孩子

新班級有 33 個學生，這些孩子彼此都不認識，表示他們得重新記住新同學的名字。

大家在自我介紹時，他們注意到有些名字或姓氏出現了兩、三次，甚至更多次。於是他們決定把實際情況記下來。

每個孩子都在黑板上寫下兩個數字：一個是班上有多少位同學與自己的名字相同，一個是班上有多少位同學與自己的姓氏相同。無論是哪一種情況，寫下數字的孩子都沒有把自己計算進去。

現在黑板上共有 66 個數字，其中從 0 到 10 的每個數字至少都出現了一次。

請證明這個班級裡至少有兩個孩子是同名同姓。

提示：每個孩子都有一個名字與一個姓氏。

98. 分而治之

某個國家的國王獨裁專政多年，將國家的財富都搜刮到自己的金庫裡，最後終於被人民推翻。國家的新議會由國王和 9 名大臣組成，國王雖然沒有投票權，但是他可以提出建議，讓大家進行表決。

議會成員包括國王在內總共 10 人，每人每月都會得到一枚金幣作為薪水。國王不滿意自己只有一枚金幣，提議重新分配。如果改變分配方式可以讓自己的月薪增加，這些大臣就會贊成提案；如果改變會讓自己的月薪減少，大臣就會反對改變；如果改變之後自己的月薪不增不減，大臣就會投棄權票。

請問國王的提議可以讓自己的月薪最多增加多少？

附加挑戰：如果議會成員包括國王在內總共 1000 人，每個月發放一千枚金幣，每人每月的薪水是一枚金幣。請問國王的提議最多可以為自己增加多少月薪？

99. 十二顆球與一個秤

誰比較輕？誰比較重？我們可以將物品放在傳統天秤的左右兩邊，比較物體的重量。現在你可以利用這個方法來解開以下謎題。

桌上有十二顆外表看起來一模一樣的球，其中有十一顆的重量完全相同，剩下那一顆不一樣重。我們無法分辨出哪顆球的重量不一樣，也不知道它究竟是比較輕還是比較重。

你的任務除了要找出這顆球，還得查明它究竟比其他十一顆球更輕還是更重。你有一座天秤，但是你只能秤重三次。你該怎麼辦呢？

提示：這一題確實有解，請不要太快放棄！

100. 男孩還是女孩？

新生兒的性別由父親的精子決定。若卵子與帶有 X 染色體的精子結合，就會生出女孩；若與帶有 Y 染色體的精子結合，就會生出男孩。由此可知，孩子的性別通常是隨機的。

現在，有數百位母親齊聚在大禮堂，她們每個人都有兩個孩子。一位女士問了在場的母親：「妳是否至少有一個兒子？」這位母親名叫瑪蒂娜，她回答：「是的。」請問瑪蒂娜有兩個兒子的機率是多少？

另一位母親被問到：「妳是否至少有一個在星期二出生的兒子？」這位母親名叫史蒂芬妮，她回答：「是的。」請問史蒂芬妮有兩個兒子的機率是多少？

瑪蒂娜有兩個兒子的機率，與史蒂芬妮有兩個兒子的機率，兩者會一樣嗎？

提示：假設生女兒的機率與生兒子的機率完全相同，且一週七天的嬰兒出生率也都相同。

答案
Lösungen

90. 惱人的鉛筆

我們可將六支鉛筆疊成兩層，每層各三支鉛筆。重點是必須讓位於同一層的三支鉛筆必須相互接觸（見下圖）。

七支鉛筆同樣也可以滿足題目的條件：其中一支鉛筆垂直站立，其餘六支鉛筆分為三組，圍著垂直站立的鉛筆兩兩相疊。順道一提，如果把中間那支鉛筆抽走，就可獲得堆疊六支鉛筆的另一種解答。

謎題設計者馬丁‧加德納向讀者提出這道難題時，並不知道七支鉛筆的情況其實有解，是足智多謀的讀者為他指出了這一點。

91. 公主在哪裡？

要解開這個邏輯問題，我們必須逐一檢查可能發生的三種
情況：

a）公主在島上，國王見過她。

b）公主在島上，國王沒見過她。

c）公主不在島上，國王沒見過她。

在這三種情況下，一個總是說謊話的人（L）與一個總是
說實話的人（W）會如何回答問題 1 與問題 2？

a）公主在島上，國王見過她。

L：否，否

W：是，是

b）公主在島上，國王沒見過她。

L：否，是

W：是，否

c）公主不在島上，國王沒見過她。

L：是，是

W：否，否

顯然國王既非回答「否、否」，也非回答「是、是」。因為國王若這樣回答，情況 a 與 c 皆有可能，如此一來王子就無法推斷出公主是否在島上。

相反地，當國王回答「否、是」與「是、否」，王子可以推斷出唯一的答案，確定公主必然在島上。

92. 投擲三次的硬幣遊戲

瑪雅應當選擇「人頭、數字、數字」的序列，這樣就有 $\frac{7}{8}$ 的機率獲勝。

如果兩人連續投擲硬幣並記下每一次的結果，就會產生由「人頭」或「數字」兩種可能性構成的序列。例如連續投擲五次，可能會得出「人頭、數字、人頭、人頭、數字」的序列。

現在我們要在這整個（理論上無限長的）序列中，尋找首次出現的「數字、數字、數字」。只要出現這樣的序列，馬克斯就贏了。這種情況的機率，等於連續出現三次「數字」的機率，也就是 $\left(\frac{1}{2}\right)^3 = \frac{1}{8}$。

我們現在要找出序列「數字、數字、數字」最先出現的位置。如果在連續三次「數字」出現之前，首次擲出的還是數字，序列就會是「數字、數字、數字、數字」，那麼馬克斯依然會在遊戲的一開始就獲勝。

如果在連續三次「數字」出現之前，首次擲出的不是「數字」，必定就會是「人頭」，序列就會是「人頭、數字、

數字、數字」。由此可知，瑪雅只要選擇「人頭、數字、數字」，就可以囊括「馬克斯先贏得比賽」之外的所有機會，獲勝的機率為 $1 - \frac{1}{8} = \frac{7}{8}$。

93. 沒有登機證的乘客

為了方便釐清題目，我們先幫乘客和座位編號：第一位乘客（沒有登機證）實際上應該坐在一號座位，第二位乘客應該坐在二號座位，第三位乘客應該坐在三號座位，依此類推，第一百位乘客應該坐在一百號座位。

如果第一位乘客隨機選擇了這一百個座位的其中之一，會發生什麼情況？

他可能會隨機坐到自己原本就該坐的一號座位，這樣的話，在他之後的九十九位乘客都能坐到正確的座位，第一百位乘客也不例外。

如果第一位乘客隨機坐到一百號座位，這樣的話，最後一位乘客將無法坐在自己的座位上。

或者，第一位乘客會隨機選到除了一號和一百號之外的座位，也就是二號到九十九號的其中一個座位。假設他選擇了五十一號座位，這樣的話，第二到第五十位乘客都能坐到正確的座位，第五十一位乘客就得另尋座位。

而第五十一位乘客和第一位乘客一樣，有相同的機率選到一號或一百號座位：如果是前者，第五十二到第一百位乘客都

能坐到正確的座位；如果是後者，第一百位乘客就無法坐在自己的座位上。

或者，第五十一位乘客選擇了其餘的座位，也就是五十二號到九十九號的其中一個座位。這樣的話，座位被佔去的乘客就得另尋座位，和先前第一位乘客與第五十一位乘客一樣。

從這一連串的推論可知，最後的結果還是取決於一號和一百號座位。一旦某位乘客隨機選擇了這兩個座位之一，就會決定「結局」：如果選擇了一號座位，最後一位登機的乘客就能坐到正確的座位；如果選擇了一百號座位，最後一位登機的乘客就無法坐到正確的座位。

只要不涉及一號或一百號座位，有多少乘客在登機時坐到不是自己的座位，全都無關緊要。

當第一百位乘客登機時，情況會是如何？這時只會有兩種選項：一百號座位要不是還空著，要不就是被別人佔走了。在二號到九十九號的座位上，要不是坐著持有相應登機證的乘客，要不就是坐著自己的座位被佔走的乘客。

由於在選擇座位時，一號與一百號座位被選中的機率是一樣的，被影響的乘客總是隨機選擇，所以到了最後，一號或一百號座位仍然空著的機率各為 $\frac{1}{2}$。

這道謎題類似第 73 題，關鍵區別在於：小矮人隨機選擇床鋪時，那張床絕對不會是自己的；相反地，乘客隨機選擇座位時，有可能選到原本就分配給自己的座位。

94. 下落不明的探險家

　　這位探險家在距南極點幾公里遠的地方。我們不曉得他的確切位置，有可能在距離南極點 5~5.8 公里遠的任何地方。

　　說明：探險家先往南走了 5 公里，然後可能在一個圓周為 5 公里的圓圈上繞行南極點。這個圓的半徑為 $\frac{5}{2\pi}$ = 0.8 公里。

　　探險家沿著這個圓完整繞行了一圈，所以當他往西走了 5 公里後，會正好回到他出發往西行走的地點。如果他接下來往北走 5 公里，就會回到原來的起點（參見下圖）。

　　這個圓可以更小，重點在於其周長的整數倍數正好等於 5 公里。例如該圓的半徑可能只有 0.8 公里的十分之一，探險家同樣可以在這個圓圈上往西走 5 公里，等於繞行南極十圈。

95. 美妙的四

一個平方數的結尾最多可能出現三個 4，出現四個或更多個 4 的情況則不可能。

我們該如何證明這一點？

方法其實不少。我的方法則是觀察起始數字的末位數須為多少，才有可能使其平方數以 4、44、444…的數字結尾。

若平方數的結尾為 44，起始數字的最後兩位數字須為 12、62、38 或 88。若平方數的結尾為 444，起始數字須以 462、962、038 或 538 結尾。至於平方數結尾為 4444 的情況則是遍尋不著。

我們可以借助二項式公式 $(x + y)^2 = x^2 + 2xy + y^2$ 證明上述結論。

$$(1000a + b)^2 = 1000000a^2 + 2 \times 1000ab + b^2$$

只要 b 為 462、962、038 或 538 這四個數字的其中之一，$(1000a + b)^2$ 就會以 444 結尾。可是沒有任何自然數 a 和 b 可以讓 $(1000a + b)^2$ 以 4444 結尾，為此我們需要單獨檢查 b 的可能數字，有點麻煩就是了。

不過還有一個更靈巧的方法，僅需短短幾行就能證明上述結論。此方法來自讀者馬丁·納尼曼（Martin Nunnemann）所提的建議。

我們可以算出 38 × 38 = 1444，因此會有一個以 444 結尾的平方數。

那麼，是否也有以 4444 結尾的平方數？這樣的平方數必然是由偶數的平方得出。偶數 g 可以表示如下：

g = 4i 或 g = 4i + 2（i = 0、1、2、3⋯）

其平方為：

$(4i)^2 = 16i^2$ 或 $(4i + 2)^2 = 16i^2 + 16i + 4$

若將這兩個平方除以 16，我們會得到餘數 0 或餘數 4。由此可知，一個偶數的平方會得出 0 或 4 的餘數。

我們另假設有一個五位數為 1wxyz，可以寫做：

1wxyz = 10000 + wxyz = 625×16 + wxyz

若將這個五位數除以 16，可得餘數 $\frac{wxyz}{16}$。由此可知，一個五位數的末四位數單獨決定了該數除以 16 會得出什麼餘數。

承上述兩項結論，我們將 4444 除以 16 所得到的餘數為 12。然而如前所示，一個偶數的平方會得出 0 或 4 的餘數，因此並無以 4444 結尾的平方數。

96. 三角標靶

我們可以利用所謂的「抽屜原理」找出這題的解答。

將邊長為 10 公分的等邊三角形分成四個等邊三角形，這四個等邊三角形的邊長則皆為 5 公分（見下圖）。

已知共有五個彈孔分布於四個三角形上，其中一個三角形必然會被擊中至少兩次。在一個三角形表面上的兩點之間最大距離（邊長）為 5 公分，由此可知標靶上一定會有兩個相距不超過 5 公分的彈孔。

97. 同名同姓的孩子

先讓我們觀察黑板上寫的數字，上頭至少有一個 10，這意味著其中一位學生有 10 個名字或姓氏相同的同學；也就是說，有 11 位學生擁有同樣的名字或姓氏。由此反推可知，這

11 位學生當中的每一位都在黑板上寫了一個 10；也就是說，在黑板上會有 11 個 10。同理，黑板上會有 10 個數字 9，9 個數字 8，8 個數字 7，依此類推，最後則是會有 1 個數字 0。

因此黑板上至少會有 11 + 10 + 9 + 8 + … + 2 + 1 = 11 × $\frac{12}{2}$ = 66 個數字。

我們已知黑板上正好有 66 個數字（畢竟全班只有 33 位學生），可知上述即為黑板上的 66 個數字。

然而我們並不知道，這 11 個數目代表的是相同的名字，還是相同的姓氏。兩者都有可能，且同樣適用於從 1 到 11 的所有數目。

假設在這 11 個不同的數目（從 1 到 11）中，有 n 個數目關係到名字，有 11 − n 個數目關係到姓氏。如此一來，在這個班上就有 n 個不同的名字與 11 − n 個不同的姓氏，所以會有 n（11 − n）種不同的名字與姓氏的組合。

已知 n 介於 0 到 11 之間，帶入後可得出此乘積的最大值為 30（n = 5 或 n = 6）。

由於班上有 33 位學生，所以至少會有 33 − 30 = 3 位學生是同名同姓。

98. 分而治之

國王的提議可以讓自己的月薪增加到最高 7 枚金幣。

如果議會上有 999 位大臣，他最多可獲得 997 枚金幣。

　　為了要讓大臣投票贊成重新分配月薪，國王得先將自己的工資歸零。在經過多次重新分配後，金幣會流入越來越少人的手中，越來越多人的工資歸零。在每一次重新分配時，獲得金幣的人會比金幣被奪的人多 1 位，才會一直有多數人贊成重新分配金幣。

　　下列附圖解釋了國王的整套把戲是如何運作。

　　最一開始的情況：國王與 9 位大臣，每人每月各獲得一枚金幣。

　　步驟一：國王與 4 位大臣將工資讓給其他 5 位大臣。5 人加薪，4 人減薪，所以會有多數人贊成重新分配（國王沒有投票權）。

　　步驟二：2位大臣將全部四枚金幣讓給其他3位已各獲得兩枚金幣的大臣。3人加薪，2人減薪，所以會有多數人贊成重新分配。

　　步驟三：在擁有金幣的3位大臣當中，1位將自己的所有金幣讓給另外有金幣的2位。2人加薪，1人減薪，所以會有多數人贊成重新分配。這時有2個人各得五枚金幣。

　　最後一個步驟：擁有金幣的2位大臣將其中七枚讓給國王，另外三枚讓給沒有金幣的其中3位大臣。3人加薪，2人減薪，所以會有多數人贊成重新分配。

在多數服從少數的投票機制下，一個人不可能獨得十枚金幣，最後至少會有 2 人得到金幣。既然國王沒有投票權，他就必須再拉攏 3 人投下贊成票，才有可能從最後擁有金幣的 2 人手中搶走金幣。

要回答附加挑戰，必須找出這一題的通用解法。

假設國王加上議會成員共有 n 個人，也就是說，所有人每個月的薪水總共有 n 枚金幣。在歷經多次重新分配後，最後只有 2 人擁有 n 枚金幣。那麼國王最多可以拿到 n − 3 枚金幣，而那 3 枚金幣得要分給其他 3 位沒有金幣的議會成員，拉攏他們投下贊成票，才有機會重新分配金幣。

99. 十二顆球與一個秤

首先，將四顆球放上左邊的秤盤，四顆球放上右邊的秤盤。此時天秤可能呈現平衡的狀態，也可能呈現不平衡的狀態。我們必須分別觀察這兩種情況。

情況 1：天秤呈現不平衡的狀態。

在這種情況下，要尋找的球必然是在秤盤上的八顆球之一。

假設左邊的四顆球合起來比右邊的四顆球重，這時可將右邊四顆球的其中三顆從秤盤上取出（要給這三顆球和還留在秤盤上的那顆球做記號），然後用左邊四顆球的其中三顆取代（還留在左邊秤盤上的那顆球要做記號）。接著，在左邊秤盤放上剛剛並未被秤重的四顆球其中三顆。我們知道，重量不同的那顆球不可能在這三顆球之中。

這時又會有三種可能的情況：

情況 1.1：天秤的左邊較重。

要不是被留在左邊秤盤上的那顆球（做記號）比其餘的十一顆球重，要不就是被留在右邊秤盤上的那顆球（做記號）比其餘的十一顆球輕。至於哪一種情況才是對的，可以在第三次秤重時查明。

情況 1.2：天秤呈現平衡狀態。

在這種情況下，重量不同的那顆球必然是第一次秤重時在右邊秤盤上，後來被取出的那三顆球（做記號）之一。由於第一次秤重時左邊較重，因此可以確定要找的那顆球比其餘的球輕。在第三次秤重時，取出那三顆球的其中兩顆，分別放入左右秤盤，如果其中一顆球較輕，那就是我們要找的球；如果兩顆球一樣重，沒有放在天秤上的球就是我們要找的球。

情況 1.3：天秤的右邊較重。

在這種情況下，不同重量的那顆球必然是第一次秤重時在左邊秤盤上，後來被改放入右邊秤盤的那三顆球（做記號）之一，而且比其餘的十一顆球更重。第三次秤重的方法同上，如果其中一顆球較重，那就是我們要找的球；如果兩顆球一樣重，沒有放在天秤上的球就是我們要找的球。

情況 2：天秤呈現平衡狀態。

在這種情況下，我們要找的那顆球必然是沒有被放上天秤的四顆球之一。

將左邊秤盤清空，放上剩下那四顆球的其中三顆；在右邊秤盤放上前一輪八顆球的其中三顆（那八顆球的重量都一樣，不會是我們要找的球）。

這時又會有三種可能的情況：

情況 2.1：天秤的左邊較重。

我們要找的球就在左邊秤盤上，而且它比其餘的十一顆球重。我們可以在第三次秤重時比較左邊那三顆球的其中兩顆，藉以找出不同重量的那顆球（方法同前述類似情況）。

情況 2.2：天秤的右邊較重。

在這種情況下，我們要找的那顆球同樣在左邊秤盤上，而

且它比其餘的十一顆球輕。我們可以在第三次秤重時比較左邊那三顆球其中的兩顆，藉以找出不同重量的那顆球。

情況 2.3：天秤呈現平衡狀態。

在這種情況下，我們要找的那顆球就是在第一次與第二次秤重時都未曾被放上秤盤的那顆球。在第三次秤重時，拿它與其餘任何一顆球比較，就能查明它比較重還是比較輕。

100. 男孩還是女孩？

瑪蒂娜有兩個兒子的機率是 $\frac{1}{3}$。

令人訝異的是，史蒂芬妮有兩個兒子的機率為 $\frac{13}{27}$。

首先說明瑪蒂娜的部分：

你或許會認為，瑪蒂娜有兩個孩子且兩個都是兒子的機率為 $\frac{1}{2}$。如果我們一開始就知道她至少有一個兒子，問另一個孩子也是兒子的機率，那就是 $\frac{1}{2}$。（因為男孩和女孩的出生機率同為 $\frac{1}{2}$。）

但我們現在問的是，兩個孩子都是男生的機率是多少？要回答這個問題，就得將兩個孩子的性別組合都考慮進來。

兩個孩子的性別總共有四種組合：

男孩、男孩

男孩、女孩

女孩、男孩

女孩、女孩

　　因為每胎生男生女的機率一樣，所以這四種組合出現的機率也一樣，每種組合的出現機率為 $\frac{1}{4}$。

　　我們已經知道瑪蒂娜至少有一個兒子，所以可以將「女孩、女孩」的組合剔除。剩下三種組合的出現機率仍然相同，因此瑪蒂娜的兩個孩子都是兒子的機率為 $\frac{1}{3}$。

　　史蒂芬妮情況則複雜多了：

　　這個問題涉及到了「男孩或女孩悖論」（Boy or Girl Paradox），不僅有相關的維基百科詞條，甚至有數學家以此為題發表論文。

　　我的答案 $\frac{13}{27}$ 只有在某些條件下才會成立，重點在於如何獲得有關史蒂芬妮的孩子的資訊（條件）。當我們隨機選擇一位擁有兩個孩子的母親，並且詢問對方「妳是否至少有一個在星期二出生的兒子」，而對方給的答案為「是」，結果才會得到 $\frac{13}{27}$。

　　另一個重要的條件是：不論孩子是在星期幾出生，每天的出生機率都一樣。

　　下表列出兩個孩子在一週七天出生的所有可能情況。上排為較年長（先出生）的孩子，有可能是星期一出生的男孩，或

是星期五出生的女孩，共十四種可能的組合。左側為較年幼（後出生）的孩子，同樣有十四種不同的組合。如果我們不知道任何關於史蒂芬妮孩子的資訊，兩個孩子就會有 14×14 = 196 種可能的組合。

現在我們知道，兩個孩子的其中一個是星期二出生的男孩，因此有 13 + 14 = 27 種組合（圖表上的黑色格子）。這 27 種組合都能滿足題目要求的條件，且機率都相等。然而其中只有 6 + 7 = 13 種組合會是兩個孩子皆為男孩（位於左上方深灰色部分的黑色格子），因此機率為 $\frac{13}{27}$。

由此可知，根據已知的資訊（條件）不同，機率也會隨之改變。

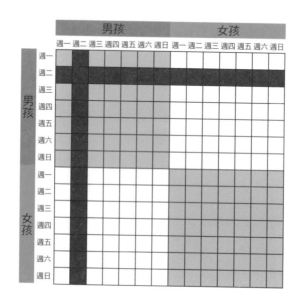

　　事實上，問問題的方式不同，我們得到的機率也會改變。

　　舉例來說，同樣已知史蒂芬妮有兩個孩子，如果我們這樣詢問史蒂芬妮：「妳是否至少有一個兒子？」而她回答「是」，至此她有兩個兒子的機率是 $\frac{1}{3}$（圖表上除了右下淺灰色區域以外，都符合至少有一個兒子的條件；若兩個都是兒子，可能的組合只有左上深灰色區域，所以機率是 $\frac{1}{3}$）。我們接著再詢問：「妳是否至少有一個兒子是在星期二出生？」如果回答「是」，圖表中可能的組合就剩下黑色格子部分，總共有 13 + 14 = 27 種組合，其中只有 7 + 6 = 13 種組合是兩個都為男孩，機率是 13/27；如果回答「否」，則可能的組合為 49×3 – 27 = 120 種，其中是兩個男孩的組合有 49 – 13 = 36 種，因此機率是 $\frac{3}{10}$。

　　如果我們問史蒂芬妮：「在妳的兩個孩子之中，是否有一個是星期二出生的男孩？」如果她回答「是」，代表她的兩個孩子的組合為圖表中兩條黑線的其中一條；不論是哪一條黑線，都有一半是在兩個男孩區域（深灰色），一半是在一男一女孩區域（白色），所以機率為 $\frac{1}{2}$。

謎題出處
Quellen

　　自 2014 年 10 月起，每個週末，我都會在《明鏡週刊》的網站上發表「每週謎題」。只有相當少數的謎題是完全出自我的手筆，事實上，絕大多數的謎題都是我蒐羅而來，然後經過修改，或者有時還會予以簡化。在挑選與修改的過程中，最重要的標準就是「漂亮」的謎題——這意味問題無需冗長的描述，而且不能用了無新意的方法解謎。在理想的情況下，謎題會有一個簡潔、絕妙的解答，而當你得知答案後會忍不住自問：怎麼會這麼簡單，為什麼我就沒想到呢？

　　我常在網路上尋找靈感，有許多網頁蒐集了不少題目，其中「數學奧林匹亞」（Mathematik Olympiaden）與「數學袋鼠」（Känguru der Mathematik）的題庫都是很好的靈感來源。此外，讀者們也總會寄給我一些有趣的建議。

　　有不少題目是我從書上看來的，像是薩姆・勞埃德（Samuel Loyd）、馬丁・加德納（Martin Gardner）、彼得・溫

克勒（Peter Winkler）或海因里希・海默（Heinrich Hemme）的書。謎題的真正源頭通常早已不可考，就像那些好的笑話，被人廣為流傳。我盡力列出這些題目的來源與出處，若有不盡正確之處，在此謹致上萬分歉意。

- Albrecht Beutelspacher, Marcus Wagner: »Warum Kühe gern im Halbkreis kreisen«（72, 83）
- Alex Bellos, Monday Puzzle im Guardian（46）
- Aristoteles: Mechanica（51）
- Bundeswettbewerb Mathematik（34, 97）
- denksport-raetsel.de（4, 63）
- 數學家 Dierk Schleicher（94）
- 讀者 Frank Timphus（89）
- 數學競賽教練 Hanns Hermann Lagemann（6）
- 讀者 Hans-Ulrich Mährlen（69）
- Heinrich Hemme: »Das Ei des Kolumbus«（50, 59, 66）
- Heinrich Hemme: »Das große Buch der mathematischen Rätsel«（78）
- hirnwindungen.de（40）
- Ivan Morris: »99 neunmalkluge Denkspiele«（43）
- janko.at（76）
- Jiri Sedlacek: »Keine Angst vor Mathematik«（67）
- 讀者 Johannes Wissing（87）
- Jurij B. Tschernjak, Robert M. Rose: »Die Hühnchen von Minsk«（86, 22）
- 讀者 Karsten Fiedler（100）
- Leonard Euler（27）

- logisch-gedacht.de（45）

- Martin Gardner（18, 20, 23, 71, 91）

- Mathematik-Olympiaden e.V.（9, 28, 29, 30, 32, 95）

- mathematik.ch（62, 85）

- Mathematikum Gießen（90）

- Mathewettbewerb Känguru（7, 31, 52, 56）

- 讀者 Matthias Kalbe（84）

- 柏林玩具商 Peter Friedrich Catel（47）

- Peter Winkler: »Mathematische Rätsel für Liebhaber«（13, 93, 99）

- Peter Winkler: »Noch mehr mathematische Rätsel für Liebhaber«（75）

- Raymond Smullyan: »Satan, Cantor und die Unendlichkeit«（35, 37, 42, 44, 92）

- Richard Zehl: »Denken mit Spaß/Denken mit Spaß 2«（17, 73, 88）

- Sam Loyd（14, 21, 64）

- 讀者 Suso Kraut, riddleministry.com（19）

- fivethirtyeight.com 的謎題集 The Riddler（74, 77）

- 國家數學博物館（National Museum of Mathematics）的謎題集 Varsity Math（36, 68）

- Wladimir Ljuschin: »Fregattenkapitän Eins«（65）

國家圖書館出版品預行編目(CIP)資料

兩個陌生人的盲目約會：燒腦謎題 100 道，活絡思路，提升開放性與靈活性 I/ 霍格爾‧丹貝克 (Holger Dambeck) 著；王榮輝譯. -- 初版. -- 臺北市：日出出版：大雁文化事業股份有限公司發行, 2022.03
　　面；14.8*20.9 公分
　　譯自：Blind date mit zwei Unbekannten : 100 neue Mathe-Rätsel.
　　ISBN 978-626-7044-30-8(平裝)

　　1.CST: 數學遊戲

　　997.6　　　　　　　　　　　　　　　　　　　111002031

兩個陌生人的盲目約會

燒腦謎題 100 道，活絡思路，提升開放性與靈活性！
Original Title: Blind date mit zwei Unbekannten: 100 neue Mathe-Rätsel by Holger Dambeck

作　　　者 霍格爾‧丹貝克 Holger Dambeck
譯　　　者 王榮輝
責任編輯 李明瑾
協力編輯 吳愉萱
封面設計 謝佳穎
內頁排版 陳佩君
發 行 人 蘇拾平
總 編 輯 蘇拾平
副總編輯 王辰元
資深主編 夏于翔
主　　　編 李明瑾
業　　　務 王綬晨、邱紹溢
行　　　銷 陳詩婷、曾曉玲、曾志傑
出　　　版 日出出版
　　　　　地址：台北市復興北路 333 號 11 樓之 4
　　　　　電話（02）27182001　傳真：（02）27181258
發　　　行 大雁文化事業股份有限公司
　　　　　地址：台北市復興北路 333 號 11 樓之 4
　　　　　電話（02）27182001　傳真：（02）27181258
　　　　　讀者服務信箱 E-mail:andbooks@andbooks.com.tw
　　　　　劃撥帳號：19983379 戶名：大雁文化事業股份有限公司
初版二刷 2022 年 8 月
定　　　價 400 元
版權所有‧翻印必究
ISBN 978-626-7044-30-8